NAHUI OLIN

LE MUSE MEXICAIN

Nahui Olin. Le Muse Mexicain

José Manuel Armenta

Édition avec photos

La reproduction partielle ou totale de cette œuvre par quelque moyen ou procédé que ce soit, y compris la reprographie et le traitement informatique sans l'autorisation de l'auteur, est strictement interdite sans l'autorisation écrite des titulaires des droits d'auteur, sous les peines prévues par la loi. Nahui Olin. La première muse mexicaine. (Copyright avec enregistrement 03-2015-073011432900-01 auprès de l'Institut national du droit d'auteur) Copyright protégé par les articles 5 et 6 de la loi fédérale sur le droit d'auteur et par la Convention de Berne au niveau international. La reproduction totale ou partielle à des fins commerciales donnera lieu à rémunération ou compensation financière à l'auteur pour l'utilisation de son œuvre.

Édition ISBN 9798332971242

Contenu

PROLOGUE ... 4
CHAPITRE I ... 9
CHAPITRE II ... 22
CHAPITRE III .. 50
CHAPITRE IV .. 112
NOTES D'EXPLICATION .. 125
BIBLIOGRAPHIE ... 127

PROLOGUE

Nahui Olin fut l'une des femmes les plus belles du Mexique. Frida Kahlo, Diego Rivera, Tina Modotti, Pita Amor, José Vasconcelos, des politiciens, des artistes ou des puritains furent témoins de l'amour profond et sauvage de Nahui Olin. Elle était la fille du controversé Général Manuel Mondragón, auteur de la Decena Trágica dans notre pays. Le célèbre peintre et volcanologue, le Dr Atl (Gerardo Murillo), se noya dans la mer de ses yeux verts, et tous deux firent du Couvent de la Merced le foyer de leur passion ardente et débridée. Les autoportraits qu'elle peignit avec ses partenaires posant nus, ainsi que ses écrits scientifiques sur les prémices d'un réchauffement climatique, témoignent d'une femme brillante et différente de celle que la société a jugée comme folle. Ses lettres d'amour ont révolutionné la littérature érotique dans un Mexique post-révolutionnaire.

Nahui Olin, écrivain, peintre, la muse de nombreux artistes en 1920. La femme qui a fait trembler le Mexique avec son amour et sa passion nue. Elle fut la première manne à poser nue dans les espaces publics dans les années 1920. La répression de la société était brutale, mais elle ne se sentait jamais intimidée. Leurs peintures avec ses amants, ses livres et ses poèmes, nous parlent de

sa vie et de ses histoires d'amour, une femme qui a faim d'amour et d'amour. La figure énigmatique de Nahui Olin, (comme beaucoup d'autres artistes mexicaines comme Antonieta Rivas Mercado, Lupe Marín ou Frida Kahlo) a changé les arts au Mexique à travers leur travail et leur vie. Ils se battent pour un espace dans un monde qui appartient aux hommes; nous devons nous rappeler qu'ils ont été témoins et ont vécu la Révolution Mexicaine. Malheureusement, certains d'entre eux se sont suicidés ou d'autres ont perdu leur vie comme Nahui Olin.

J'ai commencé à écrire cette histoire en l'an 2000, après avoir lu pour la première fois les lettres d'amour écrites par Carmen Mondragón, publiées dans la revue *Proceso*. Il était impossible de ne pas être ému par l'amour et la passion avec lesquels elle s'adressait à son bien-aimé, le Docteur Atl ; sa puissante passion m'a immédiatement séduit. Comme tous ces hommes qui l'ont connue, ses yeux verts mélancoliques, son corps nu et la chaleur de ses mots m'ont ébloui, et j'ai commencé à écrire à son sujet. Internet venait à peine d'apparaître comme une nouveauté à ce moment-là, donc les informations à ce sujet étaient rares. Les seules sources d'information disponibles étaient le livre *Gentes Profanas en el Convento* écrit par le Docteur Atl et *La Mujer del Sol*, d'Adriana Malvido, qui a été la pionnière dans la recherche approfondie à

l'époque. *Tomás Zurián* l'a découverte et l'a sauvée de l'oubli, et jusqu'à ce jour, il possède la plus grande collection d'art la concernant.

Curieusement, cette histoire, après avoir été rangée pendant plus de dix ans dans mon ancien bureau, est réapparue juste le jour de l'anniversaire de Nahui Olin. Il m'a fallu dix-sept ans pour recueillir les données et les recherches présentées dans ce petit livre. Des anecdotes, des écrits, des poèmes qui ont émergé au fil des ans pendant que j'attendais patiemment et cherchais dans différentes revues, livres et sur Internet. Je suis sûr qu'à l'avenir, d'autres anecdotes sur Nahui Olin verront le jour et elle renaîtra pour occuper toute sa splendeur, la place qui lui revient dans l'histoire des arts au Mexique.

À propos de l'auteur, il est originaire d'Acapulco, Guerrero, Mexique 1971. Avocat civil, diplômé de l'Université Autonome de Guerrero. Il a étudié le droit immobilier avec le docteur Othón Pérez Fernández del Castillo, professeur avec mention honorable de l'Université Autonome du Mexique.

Il est l'auteur du livre "Droit immobilier mexicain" publié sur Amazon Kindle, un guide juridique pour les entrepreneurs immobiliers

Il est le créateur, réalisateur et producteur de Cinema Con Valor et du Festival international du film présenté au Cinépolis d'Acapulco.

Il était le propriétaire de l'émission de radio "Las cosas derechas" sur Radio y Televisión de Guerrero.

Il a participé à des compétitions nationales et internationales telles que celle organisée par l'Académie des Oscars, dans sa division de scénarisation, l'Academy Nicholl Fellowship in Screenwriting, avec le scénario du film "Le Prince du Juda", sur l'histoire du roi Ézéchias et la bataille contre l'empire assyrien

Il est l'auteur du novel "Le Prince du Juda" (Amazon Kindle), sur l'histoire du roi Ézéchias et la bataille contre l'empire assyrien. Publié sur Amazon Kindle

Il étudie dans l'atelier d'écriture et de création littéraire de l'écrivain Francisco Rebolledo, lauréat du Critic's Choice Award en 1995.

L'Université Purdue en Arizona, dans son département des sciences et de l'imagination, a inclus sa nouvelle "Mars" dans son catalogue de cli-fiction.

Il est le créateur du Blog "El Marinero Lobo", un lieu où il écrit des histoires. et essais. Il a participé à la radio, à la télévision et à la presse, écrivant des articles de film et des essais.

CHAPITRE I

Bien que plusieurs années se soient écoulées depuis le vingt-trois janvier mil neuf cent soixante-dix-huit, je ne suis pas morte. Je continue à marcher, terrible et sensuelle, à travers les rues de ma bien-aimée Alameda. Belle, libre d'esprit, sans préjugés ni poses, je demeure l'érotisme qui faisait frémir la société mexicaine dans les années vingt, défiant les apparences imposées aux dames de mon temps. Le silence des siècles a été cruel en dissimulant ma voix, mes peintures, mes poèmes et mes photographies ; peut-être que cette cruauté trouve sa raison dans la peur de me ressusciter des bras de mon fidèle amant : le Soleil. Et maintenant, oui, ces puissants yeux verts émergent à nouveau, consumant tous ceux qui les regardent dans les flammes de mon amour.

Maintenant, cher lecteur, marchez à mes côtés à travers ces pages et laissez-moi vous raconter mon histoire qui commence le huit juillet dix-huit quatre-vingt-treize, jour de ma naissance. J'ai été baptisée du nom de María del Carmen Mondragón Valseca. Mon père était le général Manuel Mondragón et ma mère Mercedes Valseca. J'étais le cinquième des sept enfants élevés dans une famille bourgeoise, à une époque où le Mexique était gouverné par le président Porfirio Díaz, un ami de mon père.

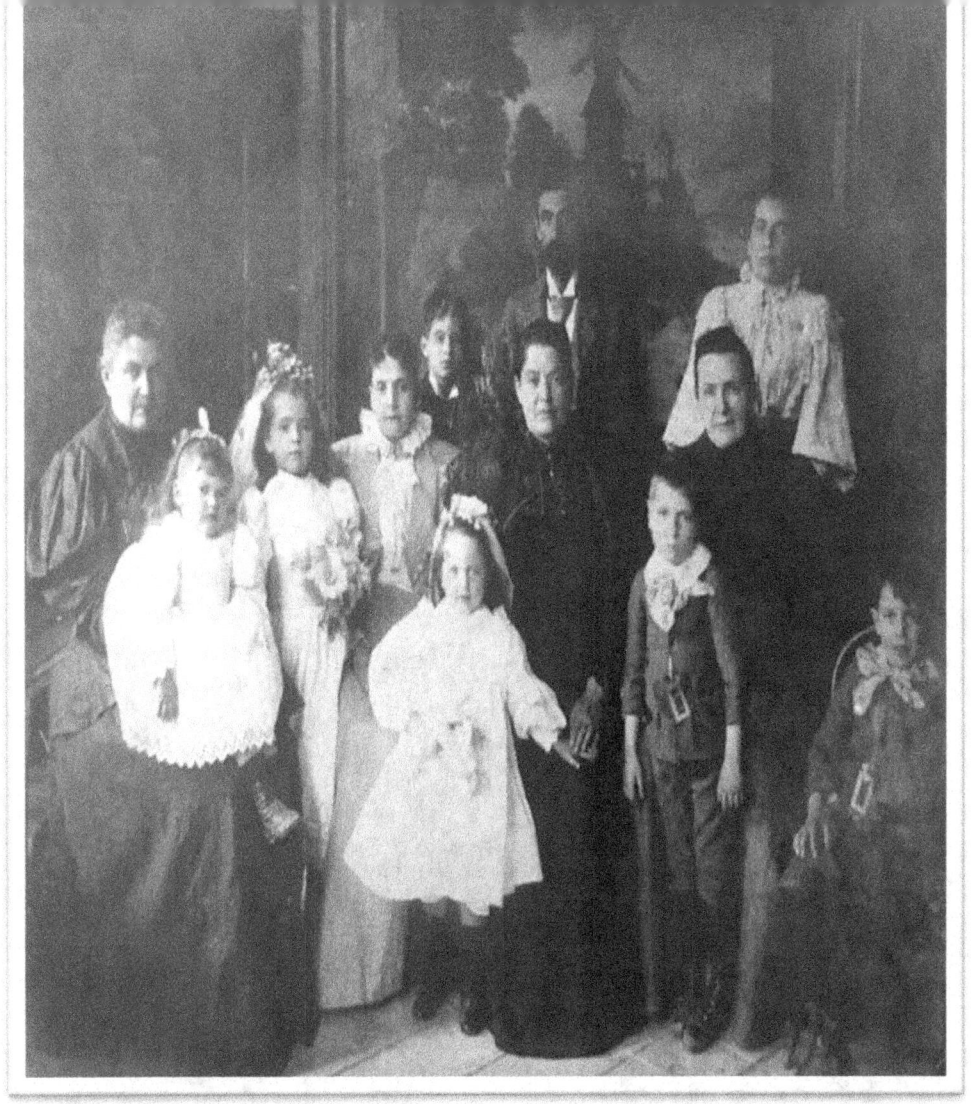

Famille Mondragón Valseca, avec la jeune María del Carmen Mondragón Valseca au centre, aux côtés de ses frères et sœurs. Son père, le Général Manuel Mondragón, et sa mère, Mercedes Valseca, sont à l'arrière-plan. Les matriarches de la famille sont assises au centre.

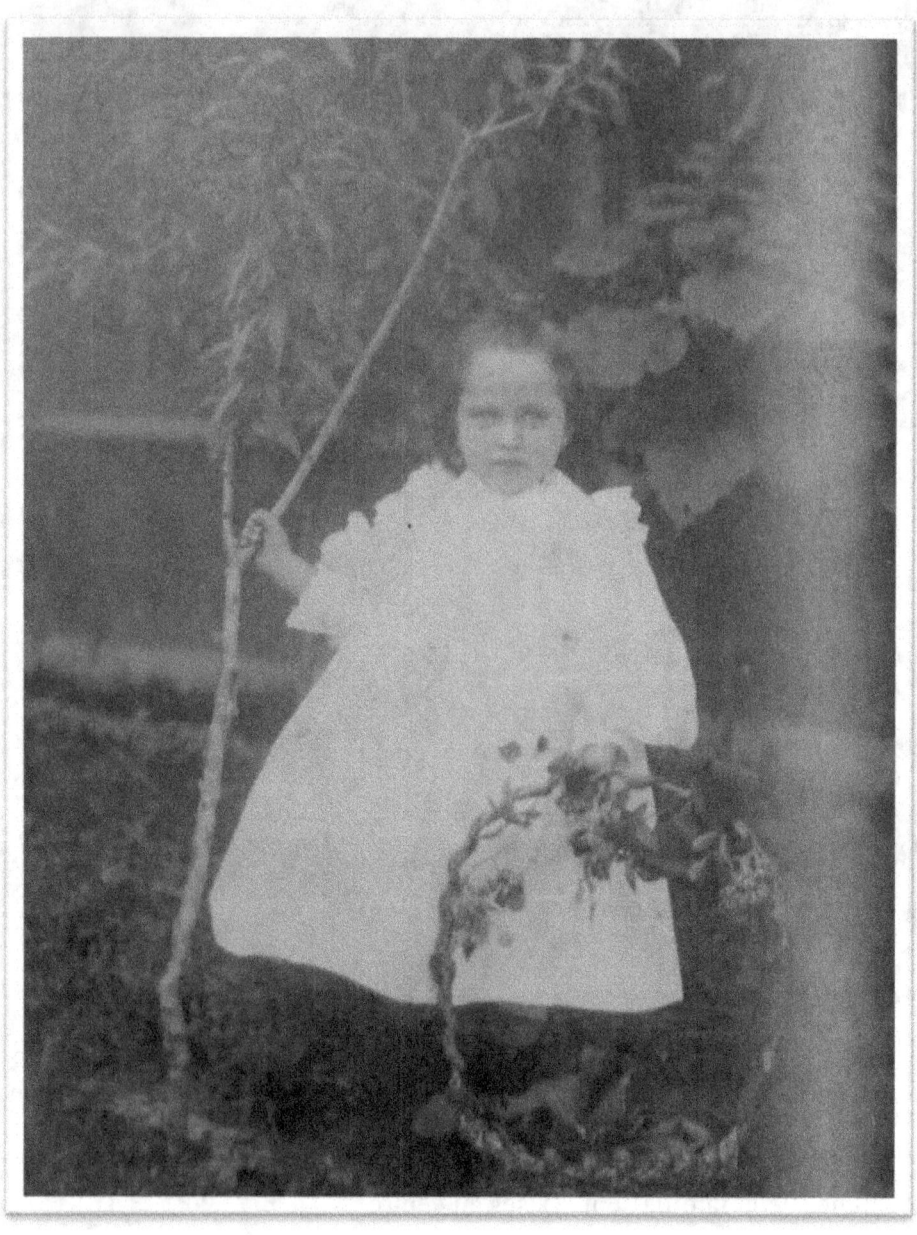

María del Carmen Mondragón Valseca à l'âge de cinq ans.

Curieusement, je dois dire que, selon ma nature cosmique et cinéphile, la même année que je suis née a également vu la création par Thomas Alva Edison du studio Black Maria, le premier studio de cinéma du New Jersey, aux États-Unis. Comme toutes les familles mexicaines bourgeoises, bonnes et sophistiquées, les enfants étaient envoyés pour étudier en France, le centre du monde à cette époque. Mon éducation a commencé quand mon père a été envoyé en mission en France en mil huit cent quatre-vingt-dix-sept pour perfectionner l'étude du *Fusil Mondragón*, et c'est là que mon amour pour l'art et la culture a commencé. Mon esprit de l'intelligence universelle était si désireux d'apprendre que j'ai digéré facilement la langue française. Un échantillon en sont mes poèmes, que tout le monde connaît déjà. Dans l'extrait du poème *Si tu m'avais connue* inclus dans le livre *Câlinement je suis dedans*, entièrement écrit en français et publié en mil neuf cent vingt-trois, j'avoue un tourment maternel subtil d'avoir dû éteindre ma douceur trop tôt.

Si tu m'avais connue / avec mes chaussettes et vêtements / robes très courtes serait en dessous. // Et maman me aurait envoyé / à chercher un pantalon / elle n'a pas comme moi / et je me suis assis sur vos genoux / pour dire maman est très moyenne pour moi. Il veut que je me mette / des pantalons épais / qui me blessent / là-

bas. / tu aurais / VU / que je suis une fille / que vous / aimez. **Nahui Olin.**

Extrait du livre libro Calinementj je suis dedans. Ediciones México Moderno 1923

En mil neuf cent cinq, ma famille et moi sommes retournés au Mexique et nous nous sommes installés à Tacubaya, rue du General Cano. Les couloirs de notre maison étaient ornés de fresques et de paysages européens dans lesquels je me perdais en courant à travers eux ; ils débordaient de vie, d'amour et de bonheur.

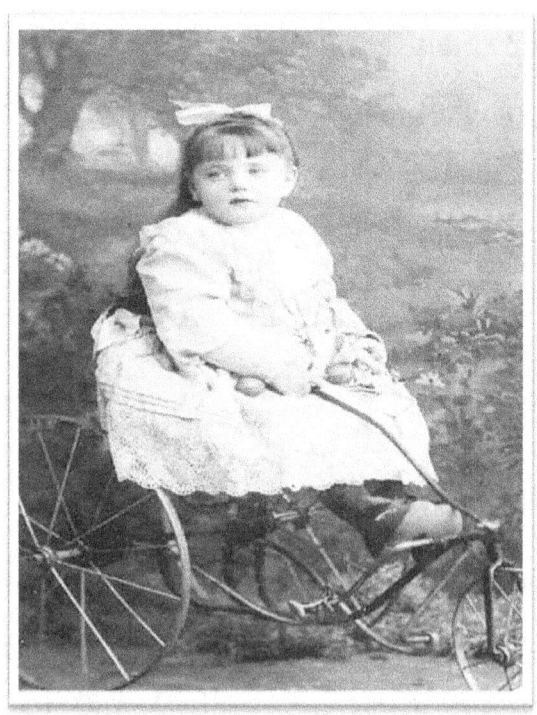

María del Carmen Mondragón Valseca à l'âge de cinq ans. Source : Internet.

Quand je suis entré dans le collège français, ma professeure, sœur Marie-Louise, a été étonnée de mon intelligence quand elle a découvert dans mon ordinateur portable ce qui suit :

Je suis un être qui s'étouffe par le volcan de passions, d'idées, de sensations, de pensées, de créations, qui ne peuvent plus être contenues dans mon sein. Suis-je donc destinée à mourir d'amour, de l'amour unique pour lequel mon âme fut créée, et dont je dois être la plus fidèle vestale de mon temple sacré d'amour? Mais que dis-je? Je suis heureuse et je ne le suis pas. Pourquoi ne le suis-je pas? Non, je ne suis pas heureuse parce que la vie n'a pas été faite pour moi, parce que je suis une flamme dévorée par elle-même et que rien ne peut l'éteindre; parce que je n'ai pas vécu la vie avec liberté en me voyant enlever le droit de goûter les plaisirs, étant destinée à être vendue comme autrefois les esclaves, à un mari. Je proteste, malgré mon âge, d'être sous la tutelle de mes parents.

Incomprise. Extrait du livre A dix ans sur mon pupitre, écrit par Nahui Olin. Éditions Cultura. Mexico, D. F. 1924.

Le texte précédent fut le premier que j'ai écrit en français peu avant d'avoir dix ans ; j'ai élevé ma voix contre l'éducation imposée par mes maîtres et mes parents ; ceux-ci, ne me comprenant pas, me traitent de folle pour vouloir vivre différemment des filles de mon époque :

J'aime étudier, mais je ne peux pas me soumettre ; mon esprit est trop vagabond et les jours où je vais à mon pupitre, j'essaie de lire, mais mon esprit se rebelle, mon imagination se montre indomptable et me voici déjà plongée dans mes propres préoccupations pour n'importe quel motif ; cela me fait penser à l'avenir pour ne pas le mélanger inutilement à mon passé. J'espère, avec de nouveaux efforts, me soumettre aux cours sans détourner l'attention de ma personnalité.

Les bons amis sont comme des joyaux que l'on trouve rarement, surtout chez les femmes ; heureux celui qui, au milieu des ténèbres, trouve des alliés à ses sentiments, idées et convictions ; rare est l'amitié sans intérêt, rare est le dévouement absolu des hommes qui tiennent trop à leur personnalité. L'amitié se recherche elle-même mais surtout elle aime dans les choses et dans les hommes. Pourrons-nous un jour compter combien de visages change l'esprit ? La nature humaine est incompréhensible, chaque jour elle le rend différent, c'est la plus difficile de toutes les études; seule sa misère nous explique sa constitution morale. **Nahui Olin.**

Les amis. *Extrait du livre "A dix ans sur mon pupitre", écrit par Nahui Olin. Éditions Cultura. Mexico, D. F. 1924.*

Ma maîtresse française, la sœur Marie Louise Crescence, a rassemblé la plupart des lettres que j'ai écrites pendant la récréation ou au retour des vacances. Lorsqu'elle a rendu visite à mon cher Pierre (Doctor Atl) au Couvent de la Merced, elle lui a confié :

Cette fille était extraordinaire. Elle comprenait tout, devinait tout. Son intuition était stupéfiante. À dix ans, elle parlait le français comme moi, qui suis française, et écrivait les choses les plus étranges du monde, certaines complètement en dehors de notre discipline religieuse. ... Certes, c'est une pensée sérieuse pour une si petite fille. Mais il y a d'autres textes qui sortent complètement de la mentalité d'une enfant, remplis de pessimisme, de mélancolie, de colère et de passion, comme celui intitulé 'Mon âme est triste jusqu'à la mort'. Lisez-le, je suis sûre que vous serez d'accord avec moi pour dire qu'il s'agit là d'un cas de véritable intuition psychologique, voire littéraire.

Il y avait chez cette enfant un sentiment étrange de désespoir d'être venue en ce monde, un désir de mourir engendré par l'oppression des choses terrestres, incapables de contenir, de comprendre la grande intelligence dont elle avait été dotée. **Marie Louise Crescence.**

Extrait du livre Profane People in the Convent. Éditorial Botas, Mexique 1950

Les sociétés avant la naissance des poètes n'ont pas de moule pour les contenir, car dans un seul verre nous buvons toutes les vies possibles et c'est pourquoi, à mon jeune âge, en réponse à mes souhaits, je suis condamné à l'emprisonnement dans une chambre noire où la seule chaleur qui correspondait à mes fantasmes était les longs doigts dorés du soleil.

Comme un vase contenant un gaz qui s'agrandit et augmente son volume jusqu'à ce qu'il se comprime contre les parois qui le retiennent, ainsi je sens que mon intelligence croît chaque jour, à chaque instant, à chaque seconde ; mais bientôt elle se sent oppressée sous une force qui est l'existence de mon être ; cependant, elle se sent supérieure à cette force qu'elle doit mépriser, et elle est en réalité plus puissante que l'univers, plus grande que l'infini ; mais je comprends parfaitement qu'elle est prisonnière et impuissamment enchaînée à notre misérable existence ; dans ce cas, seule la mort peut la libérer du joug auquel elle est soumise. Notre esprit vole toujours vers l'être qui nous comprend ; son esprit ressent les mêmes impressions, souffre des mêmes confusions, vit des mêmes notes divines que notre intelligence produit. Une voix intérieure me répète fréquemment : tu meurs, car ton esprit est trop grand, et la terre, l'univers ne peuvent le contenir ; tu meurs, car l'infini ne peut contenir ce que

tu possèdes, l'intensité de ta pensée, tu te libères du corps qui t'opprime et tu t'envoles vers ce qui est plus grand, l'éther. **Nahui Olin.**

Mon âme est triste à mourir. Extrait du livre A dix ans sur mon pupitre, écrit par Nahui Olin. Éditorial culturel. Mexico 1924.

Le Cosmos, le Destin, l'Univers, l'Éternité ; les moments et les spasmes de l'histoire de mon Mexique, se sont réunis dans ma vulve, dans mes seins, dans mes lèvres : la puberté envahissait mon corps en même temps que la Révolution Mexicaine[1] gagnait le pays tout entier. Ma sexualité a coïncidé avec les armes et les canons qui se sont rebellés contre Porfirio Díaz.

Après que Francisco I. Madero a promulgué le Plan de San Luis, avec sa devise bien connue *Suffrage Effectif, Non Réélection*. Vous pouvez imaginer comment était mon père quand son commandant et son président ont été renversés.

-Ce triomphe ne durera pas longtemps pour cette soi-disant nouvelle classe politique: «Premier président démocratiquement élu», Oui, bien sûr !

Il ruminait de colère alors qu'ils préparaient le coup d'État avec les généraux Félix Díaz (neveu du président), Bernardo Reyes et Victoriano Huerta. Ils allaient une fois de plus ébranler le centre du pays avec l'épisode nommé dans notre histoire sous le nom de Tragic Ten[2]. Où Francisco I. Madero a été assassiné d'une balle dans la tête ; et mon père torturait son frère Gustavo Madero avec ses cadets ; lui arrachant les yeux et le poignardant à mort. Victoriano Huerta nommerait mon père secrétaire à la Guerre et à la Marine à la fin de la rébellion.

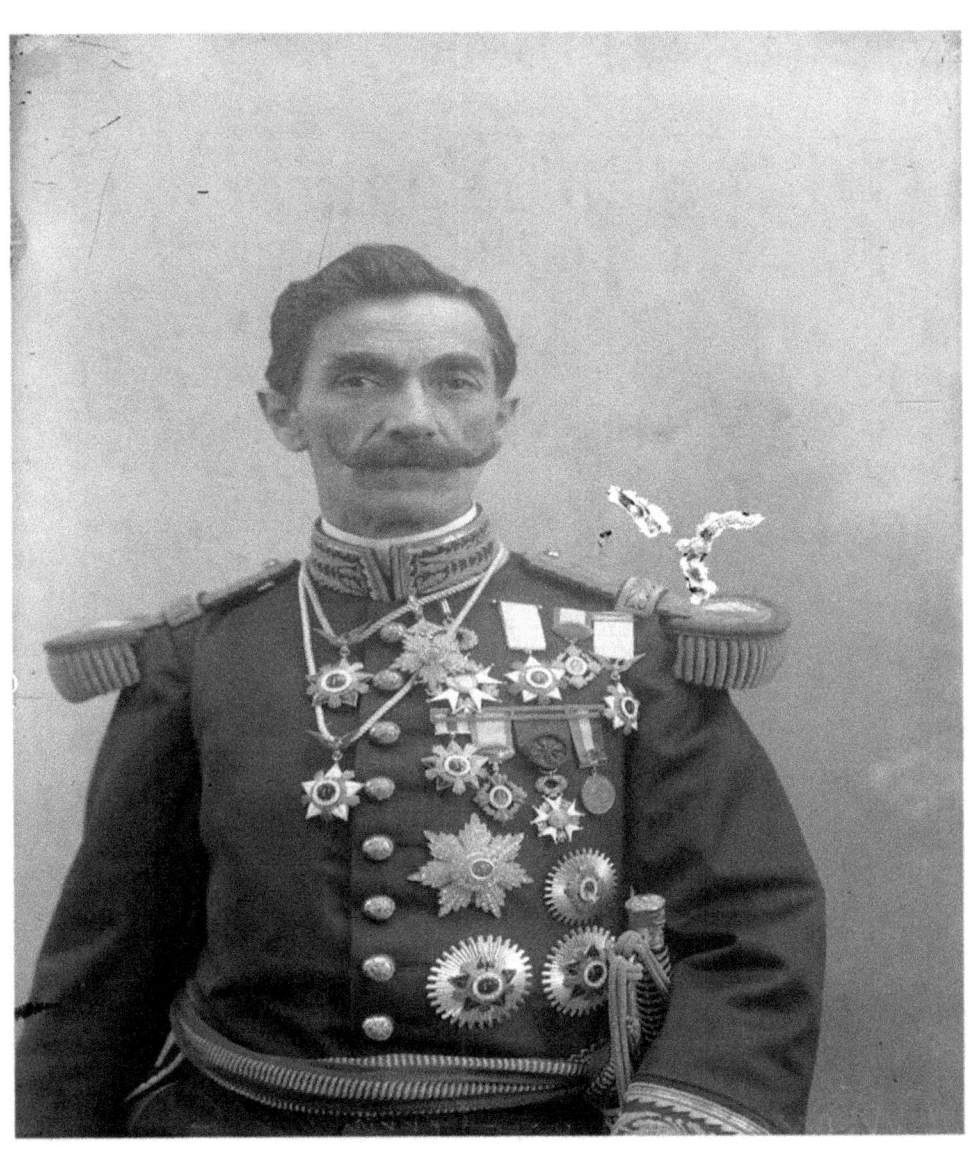

General Manuel Mondragón

CHAPITRE II
La Fiancée

À dix-neuf ans, j'ai épousé un beau cadet que mon père m'a choisi comme époux. Il s'appelait Manuel Rodríguez Lozano. Mon mariage a eu lieu le 6 août 1913 à l'église de Buen Tono au Mexique, la messe a été célébrée par l'archevêque José Mora del Río.

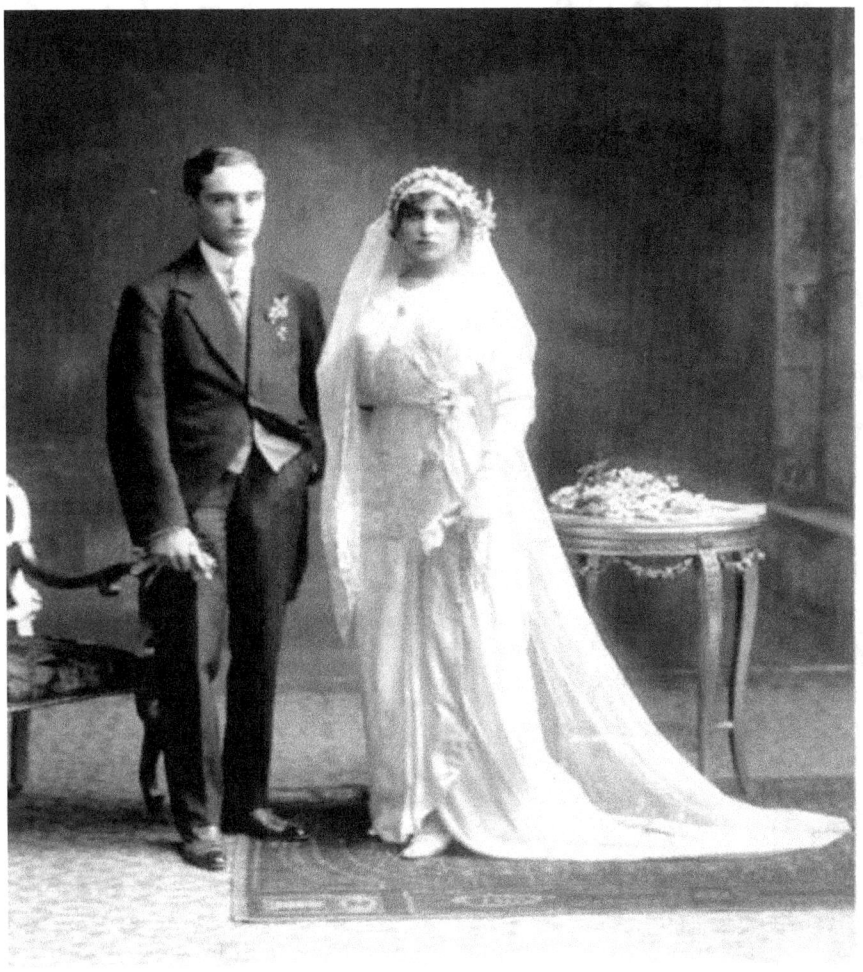

Manuel Rodríguez Lozano et María del Carmen Mondragón Valseca le jour de leur mariage. Il est probable que cette photographie ait été prise par Antonio Garduño, ami de son père, le Général Manuel Mondragón.

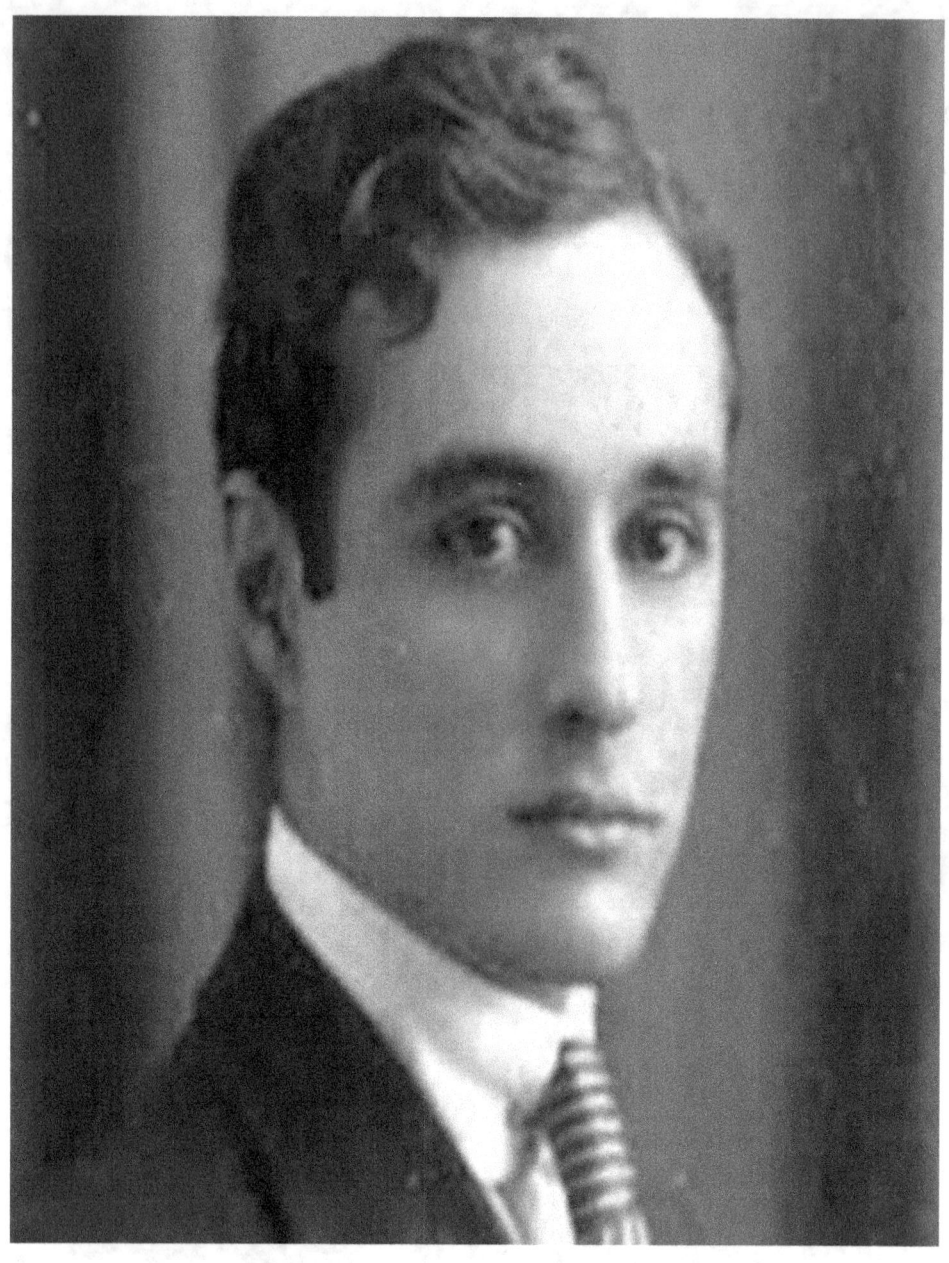

Le cadet militaire et peintre Manuel Rodriguez Lozano

Comme je l'ai dit plus tôt, il semble que mon cœur était lié à ce qui se passait au Mexique, comme il était sur le point d'être écrit un des mythes entourant l'ombre de mon passé. A cette époque, le *Bola* - comme ils appelaient les *alzados*[4]- grandissait de plus en plus. Armée de libération du Emiliano Zapata Sud et la division Nord de Francisco Villa, ils sont allés de ville en ville avec leurs femmes et leurs enfants, la lutte contre la *pelones*[5].

Victoriano Huerta, après s'être auto-imposé comme président du Mexique, accuserait mon père de conspirer contre son mandat ; c'est pourquoi ma famille a dû quitter le pays en direction de l'Espagne. Moi, encore vierge, je suis arrivée avec Manuel. Tout était inconnu et attirant pour moi, comme l'était le sexe. L'art a atténué pendant quelques jours la voracité entre mes jambes. Nous avons parcouru les galeries à Saint-Sébastien, où nous avons rencontré Matisse, Braque et Picasso. Ils seraient la pièce clé pour nous initier aux arts plastiques. Manuel a abandonné les armes et les insignes de la milice pour apprendre avec moi les techniques des maîtres peintres.

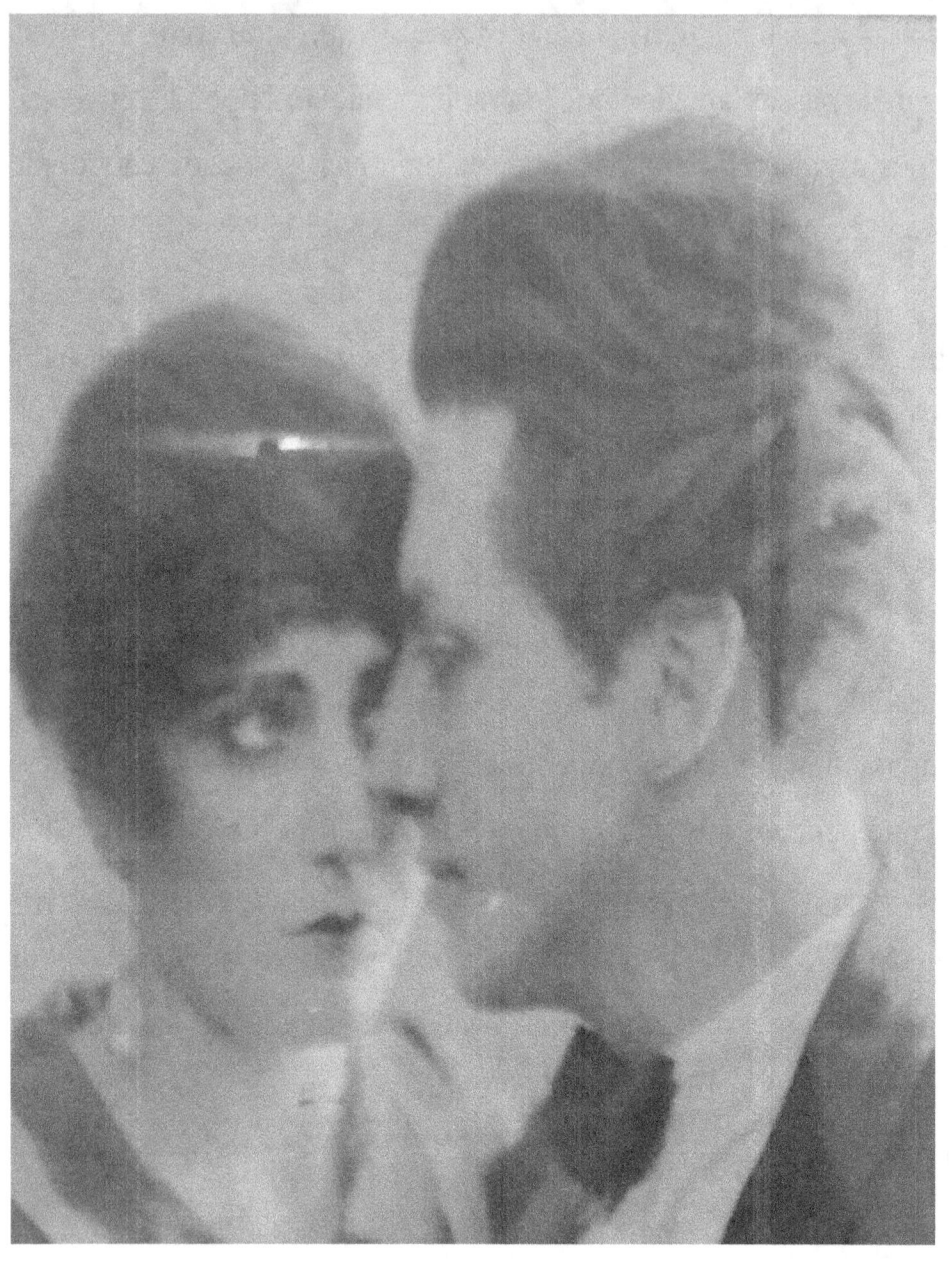

María Del Carmen Mondragón Valseca et Manuel Rodríguez Lozano

C'était en mille neuf cent quinze, en plein milieu de tous ces événements dont je te parle, quand Manuel m'accusa d'avoir étouffé notre soi-disant bébé. Selon lui, c'était une vengeance pour ne pas satisfaire mes désirs sexuels exacerbés. Mais... je te demande, croirais-tu cette version si tu savais que j'étais encore vierge après m'être mariée ?

Tout au long de ce mythe créé autour de ma vie, d'autres chercheurs affirment que le bébé est né prématuré et est mort quelques jours après sa naissance. Cependant, face à ces deux versions, une autre a émergé, écrite des années plus tard par mon bien-aimé Docteur Atl dans son livre Gentes profanas en el convento, publié en mille neuf cent cinquante, dans lequel il suggère dans un chapitre :

Le mariage entre eux n'a jamais été consommé car l'époux ne l'a jamais pénétrée, elle est restée vierge, avide d'amour, sans avoir encore dévoilé toutes ses fantaisies et ses luxures à un homme qui entendrait ses gémissements et ses cris de plaisir.
Docteur Atl.

Extrait du livre *Gentes profanas en el convento*. Editorial Botas, Mexique 1950.

Atl défend avec ses souvenirs ma virginité. Après Manuel, le premier homme à connaître mon intimité, le premier à satisfaire

mes illusions érotiques, fut le fils des volcans. Et moi, heureuse, je préfère être éthérée, cosmique, parmi toutes ces rumeurs hypocrites semées par mon mari homosexuel.

Il est impossible de ne pas revenir et comparer la vérité d'Atl avec celle de l'inceste dont j'ai été victime selon le maître Homero Aridjis[6]. Chacun décrit sa rencontre avec moi à des moments différents et éloignés, me mythifiant et me démystifiant. Cependant, l'auteur de ce récit te suggère une autre possibilité : la stérilité. Avec la multitude d'amants et de passions que j'ai vécues, il est facile que je sois tombée enceinte.

Ma vérité est restée enveloppée par la multitude de rumeurs et les écrans de fumée qui ont été écrits durant cette période de ma vie, pleine de controverses et d'accusations. Si mon bébé a existé, si j'étais vierge avant de connaître le Docteur Atl, et si j'ai été abusée par mon père, j'ai caché mon secret dans les draps du lit où mon hymen a été déchiré pour la première fois:

Mon intelligence brille dans les profondeurs de l'infini comme un soleil, comme une étoile, et cette étoile restera toujours seule et tout le monde baissera les yeux devant sa splendeur. **Nahui Olin**.

Extrait du livre Gentes profanas en el convento. Editorial Botas, Mexique 1950.

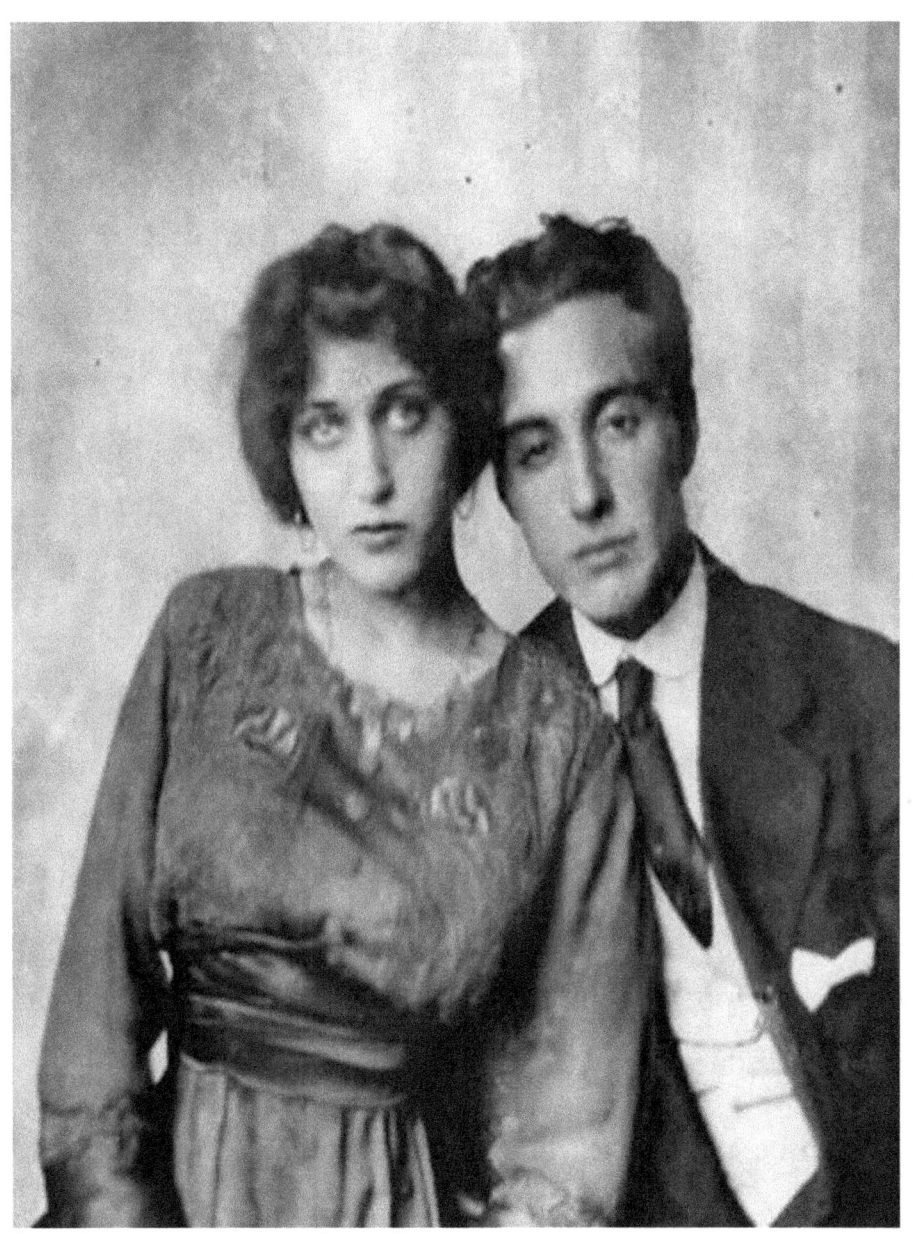

María Del Carmen Mondragón Valseca et Manuel Rodríguez Lozano.

Ainsi je suis. Je me réinvente en d'infinies possibilités. Il n'y a pas de mots pour me contenir.

Une rénovation artistique appelée le Mouvement Culturel Nacionaliste[7] transforma le Mexique postrévolutionnaire des années mille neuf cent vingt ; les portes étaient ouvertes à de nouveaux créateurs, éloignés de la vision des anciens maîtres : peinture, sculpture, poésie, photographie. La Révolution Mexicaine changea non seulement socialement et politiquement notre pays, mais elle convoqua également une renaissance de l'art mexicain.

Sur la scène politique, apparaissent Diego Rivera, David Alfaro Siqueiros, José Clemente Orozco, María Asúnsolo, Antonieta Rivas, Lupe Marín, pour ne citer que quelques-uns qui, à l'époque, bénéficient du soutien inconditionnel de José Vasconcelos, le poète qui fut Secrétaire de l'Instruction Publique Nationale de l'Éducation.

En mille neuf cent vingt et un, Manuel et moi sommes revenus d'Espagne au Mexique. Nous nous sommes intégrés à la vie culturelle, assistant à des expositions et inaugurations ; à cette époque, mon mari décide de devenir le mentor d'un jeune peintre

nommé Abraham Ángel âgé de seulement dix-sept ans. L'apprenti et le maître tombent amoureux, se plongeant dans une spirale de passion violente qui se termine par le suicide du jeune homme suite à une overdose d'héroïne par dépit.

Comme les poètes dans cette vie, les fous que nous sommes, voyageant dans le bus de ce monde, nous cherchons toujours notre alter ego. Nous fouillons sous les masques des gens en espérant trouver quelqu'un qui comblera la luxure que nous cachons. La paire exacte où placer nos folies sans oublier aussi la fenêtre pour les tentatives de suicide, car le monde ne nous convient pas toujours.

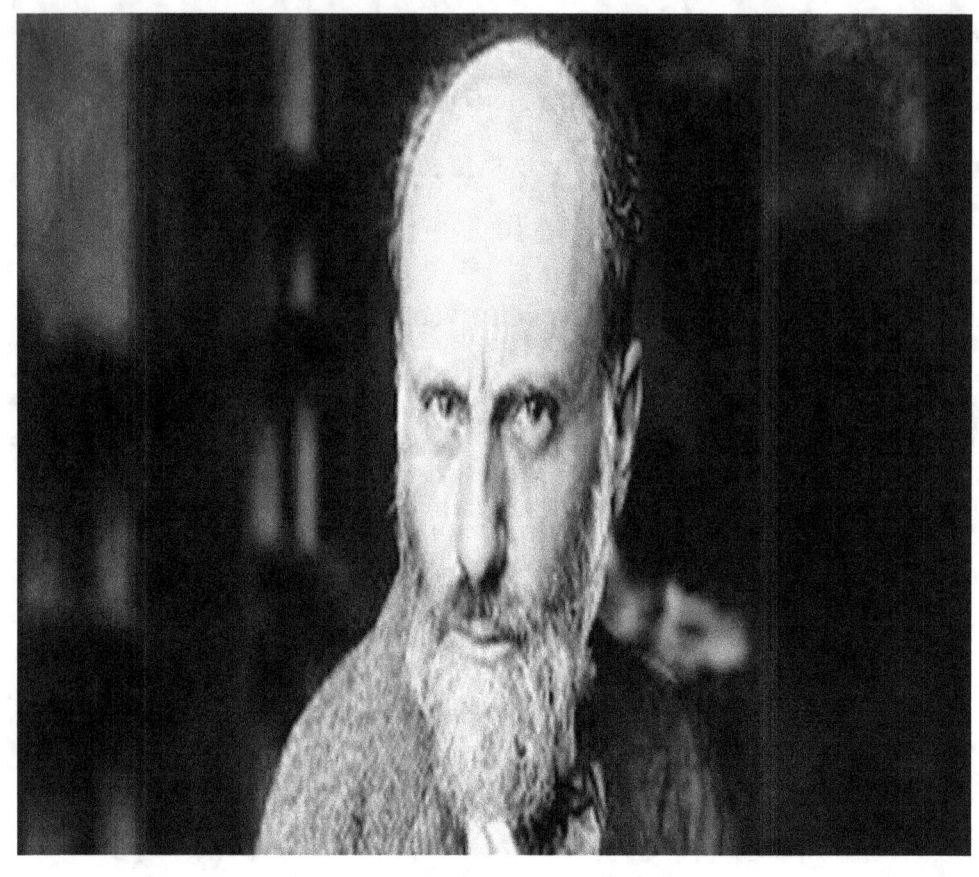

Gerardo Murillo alias Docteur Atl

Le vingt-deux juillet mille neuf cent vingt et un, Manuel et moi avons assisté à une agréable soirée chez madame De Almonte, située à San Ángel ; où nous avons rencontré plusieurs artistes. Parmi eux, lui : mon Pierre, Gerardo Murillo, le Docteur Atl. Cette nuit-là, son âme de lave noyée dans l'abîme verdâtre de mes yeux, glissa instantanément dans ma poitrine et ne put quitter ma montagne Vénus, mon intelligence spatiale l'attrapa:

Je reviens de la fête que Madame De Almonte a donnée dans sa résidence de San Ángel, la tête brûlante et l'âme vibrante. Au milieu de la foule qui remplissait les salons, un abîme vert comme la mer profonde s'est ouvert devant moi : les yeux d'une femme, je suis tombé dans cet abîme instantanément. Une attraction étrange, irrésistible.

Adieu la tranquillité de ma vieille demeure. Volonté de travailler, sérénité d'esprit, ambitions de gloire. Une catastrophe se profile à l'horizon.

Comment est-il possible qu'un homme comme moi puisse être enflammé par une passion avec une telle violence ?

Avec une chevelure blonde et soyeuse attachée sur son visage asymétrique, élancée et ondulante, avec la stature arbitraire mais harmonieuse de la Vénus naissante de Botticelli. Ses seins érigés sous la blouse et ses épaules d'ivoire m'ont aveuglé dès que je l'ai vue, mais ce sont ses yeux verts qui m'ont enflammé et je n'ai pas pu détacher les miens de sa silhouette toute la nuit, ces yeux verts, parfois ils me semblaient si grands qu'ils effaçaient tout son visage. Radiations d'intelligence, lueurs d'autres mondes, pauvre de moi. **Docteur Atl**.

Extrait du livre Gentes profanas en el convento. Editorial Botas, Mexique 1950.

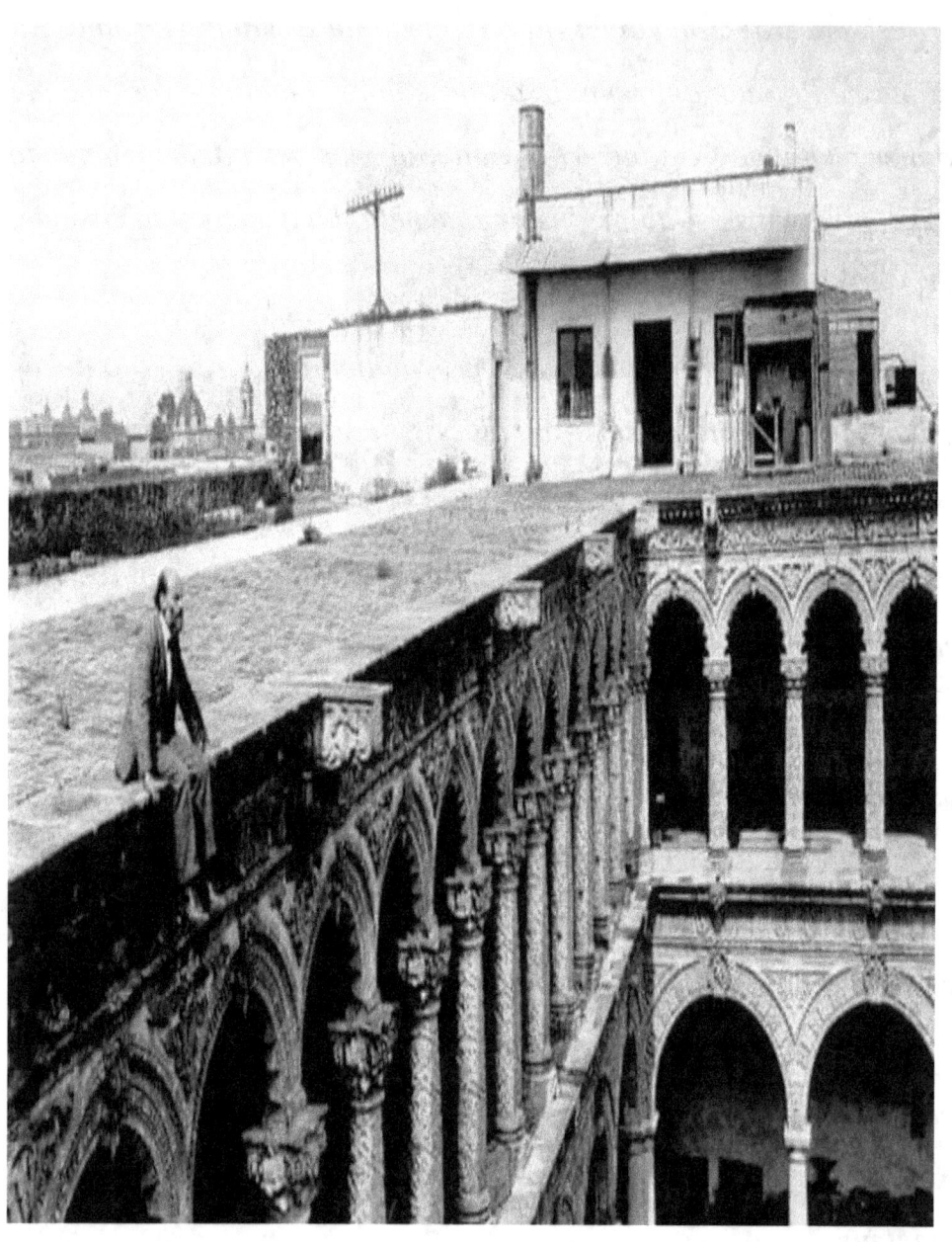

Gerardo Murillo, Docteur Atl sur le toit du Couvent de La Merced. Mexico

Gerardo Murillo, alias le Docteur Atl.

C'est là que j'ai croisé l'existence de mon Gerardo Murillo, mon Atl (eau en nahuatl, ainsi nommé parce qu'il a ressuscité de l'accident tragique d'un bateau). Mon docteur et volcanologue, le peintre le plus représentatif du mouvement caudilliste où participaient José Clemente Orozco et David Alfaro Siqueiros. Le muralisme qui a germé en eux, il est certain que mon Pierre les a influencés lorsqu'il a organisé les bataillons rouges.

Après cette première rencontre, nos destins se sont croisés de nouveau. Le vingt-huit juillet de cette même année, je me promenais avec mon mari Manuel dans l'Alameda[8,] lorsqu'il s'est approché de nous, il a retiré son chapeau et nous a salués. Je lui ai répondu avec un sourire et nous avons brièvement évoqué cette agréable soirée chez Madame De Almonte. Très nerveux, il nous a invités à voir *ses choses d'art* dans un vieux manoir situé au numéro 90 de la rue de Capuchinas, l'ancienne Académie de San Carlos. Mon mari a remarqué le subtil flirt envers moi. Courtoisement, il a remercié pour l'invitation, m'a pris par la main et nous sommes partis immédiatement.

-Je connais bien cette réputation qu'a cet homme d'être un *agitateur*. - me disait Manuel, tandis que nous marchions rapidement ; je me suis retournée, je l'ai regardé de nouveau et je lui ai fait un au revoir avec un sourire chaleureux.

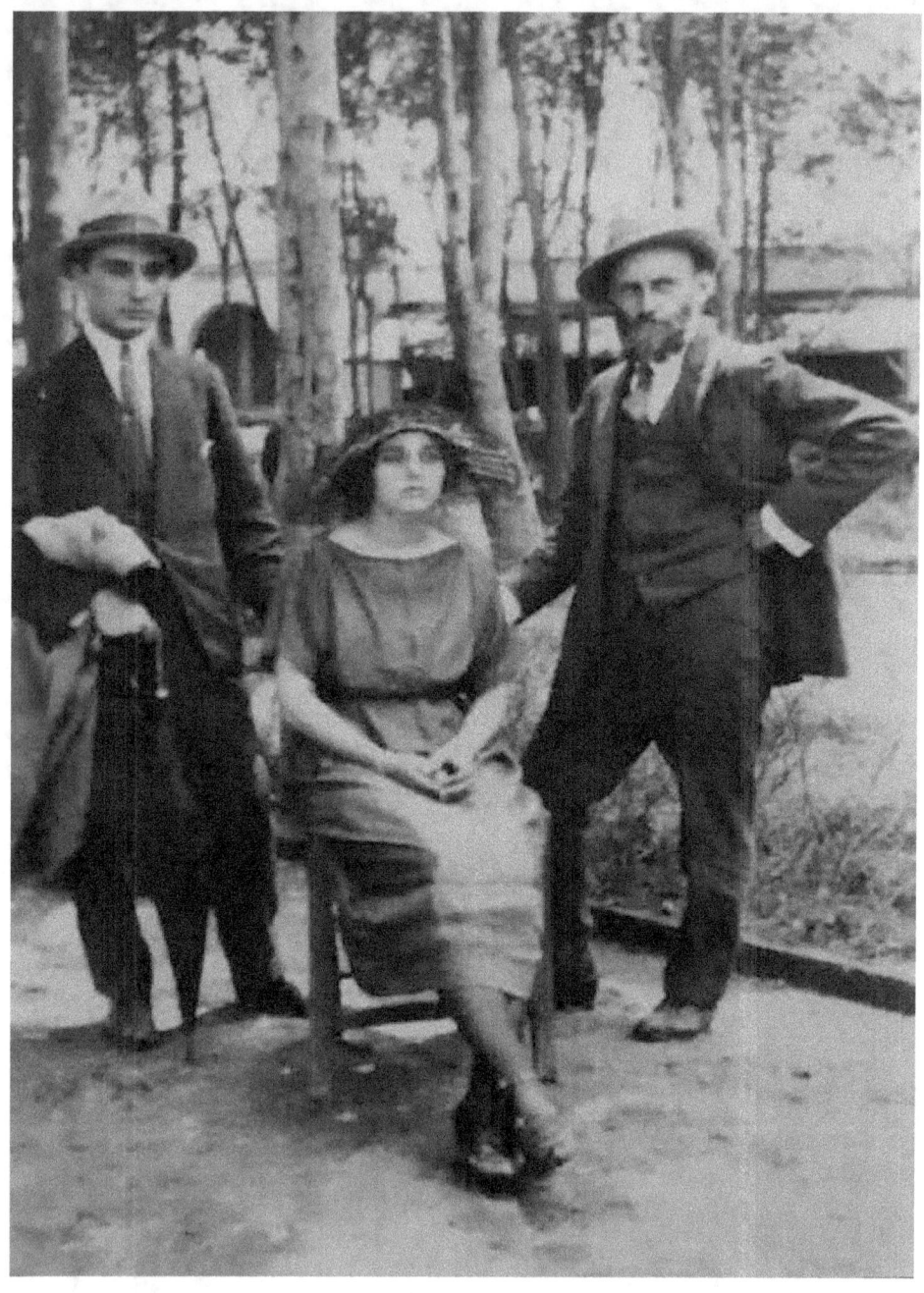

Nahui Olin, avec son mari Manuel Rodríguez Lozano et le docteur Atl, dans un parc de Mexico.

On disait que Diego Rivera et d'autres artistes débattaient et pariaient entre eux pour savoir qui me déflorerait. Les rumeurs couraient que, angoissée, je leur avais confié que mon mari me tenait encore vierge ; c'était un autre mythe qui s'inventait autour de mon passé dans ces expositions fréquentées mais Nahui Olin n'avait pas encore émergé, j'étais simplement la Maria del Carmen éduquée, fille du général Manuel Mondragón.

Lors d'une exposition de Diego Rivera, Atl et moi nous nous sommes retrouvés et cette fois-là, il m'a invitée chez lui. Le volcan était sur le point d'entrer en éruption. Jusque-là, mes seuls moments de liberté étaient lorsque j'écrivais mes lettres, nue sous la lumière du soleil ; mes désirs étaient éclipsés par la figure de mon père et la volonté de mon mari. Ce bref flirt à l'Alameda et mon sourire faible allaient initier l'histoire de deux inadaptés avec une direction inconnue pour l'esprit commun.

Je lui ai rendu visite le trente juillet de cette même année ; il m'a parlé de son séjour dans plusieurs parties de l'Europe, de l'Action D'Art, le journal qu'il éditait en France, de son retour au Mexique et de son soutien à président Venustiano Carranza, de sa rencontre avec Emiliano Zapata, le Caudillo du Sud. Il m'a montré ses peintures de volcans réalisées avec les *Atl-colors* (nom qu'il a donné à sa technique, consistant en une pâte dure composée de cire,

résine et pétrole pouvant être appliquée partout, sur papier, toile ou roche). Je lui ai posé toutes sortes de questions et lui, émerveillé, était surpris par mon intelligence et par le fait que j'étais si jeune pour être mariée. Je riais comme une enfant à ses réponses ; pour la première fois, je me sentais loin de ces préjugés qui me jugeaient.

Nous avons parcouru l'Académie de San Carlos[10] -le Couvent de la Merced[11] - jusqu'à arriver à la terrasse et là, en hauteur, il m'a embrassée. Le vestige de ce jour-nuit est ma première lettre écrite pour lui, datée du deux août mille neuf cent vingt-et-un :

Pour moi, pour toi, il n'y aura plus d'hier ni de demain, pour nous deux il n'y a qu'un seul jour : l'éternité de l'amour. Et un seul changement, plus d'amour. Un amour qui se transforme en plus d'amour. Où il n'y a ni hier ni demain. Seulement un espace infini. Un jour où la nuit n'existera que pour nous aimer. Une nuit qui sera plus lumineuse que le jour lui-même, lorsque nos chairs se rejoindront. Tel est notre destin. **Nahui Olin.**

Extrait du livre Gentes profanas en el convento. Editorial Botas, Mexique 1950.

Atl a immortalisé nos rencontres dans le livre Gentes Profanas en el Convento :

Nuit fugace et éternelle, où tout mon être s'est pressé contre le sien. Où tout son être s'est ouvert à ma fureur et s'est renversé sur moi. Et m'a enveloppé de luxures. Combien de nuits ainsi se sont suivies ! Pleines de sanglots et de hurlements. De caresses, et de larmes de plaisir. Nuits sans fin et sans début où la vierge furieuse que j'avais toujours rêvée dans l'amour s'est répandue sur moi avec des voluptés perverses. Maintenant nous nous appartenons et rien n'existe en dehors de nous.

Ma vieille demeure assombrie par les vertus de mes ancêtres s'est illuminée des feux de la passion. Rien ne nous gêne, ni les amis, ni les préjugés. Elle est venue vivre dans ma propre maison. Et elle a ri du monde et de son mari. Sa beauté est devenue plus lumineuse, comme celle d'un soleil dont les feux s'accroissent à l'impact contre un autre astre. **Docteur Atl.**

Ta lettre est un torrent, qui entraîne dans son tumulte ma volonté. Tu es un homme et tu es violent. Je suis une vierge perverse. La force de la passion que je ressens pour toi est une ivresse pleine d'hallucinations splendides, de volupté que je ne peux encore te démontrer et qui me procure un bonheur étrange, un désir fou de t'appeler sans cesse - pour te dire combien je te désire, pour te dire que dans ma poitrine incrédule a enfin germé la fleur de la

foi en la vie - la fleur dont le parfum a effacé ma mélancolie éternelle. Mon amour est étrange et parfois il me cause de la terreur - pourquoi la terreur ? - parce que je crains de me brûler dans la flamme de mon amour.

Mais ne t'éloigne pas de moi mon amour - parce que seulement près de toi existe le seul plaisir et le seul réconfort dont a besoin cette, ta compliquée - aimée qui ne peut que te saluer en passant devant toi et disparaître comme une ombre - une ombre que tu aimes.

Encore de l'amour

Oui trésor

Toujours de l'amour

Pour remplir l'infini

Qui est mon cœur, le cœur qui

T'appartient toujours. **Nahui Olin**

Je t'aime, je t'aime, je t'aime. Quel mystère renferme ce mot que, en l'écrivant, je ressens une agonie qui me mène à la mort, une agonie qui consume mon corps, rien qu'à penser "je t'aime"? Et je sens que ma pauvre chair implore plus de vie. Mais si je la prive d'amour

plus longtemps, je ressentirais aussi l'agonie, au lieu de me réjouir de la joie de t'aimer sans paroles.

Avant de m'approcher de toi ce soir, j'ai beaucoup souffert pendant les courts moments qui me séparaient de ton contact, et la lenteur du temps me tuait. Et je sentais une sueur froide. Et je t'ai vu de près et je me sens heureuse et je pleure parce que je ne peux toujours pas dormir sur ta poitrine <u>après avoir été à toi</u>, parce que je n'entends pas ta voix et que la brillance de tes yeux ne m'éblouit pas.

(Dans cette ligne se trouve le secret de ma virginité.)

Plus je t'aime chaque jour, plus j'ai peur, et j'ai peur que tu ne me croies pas, mais je t'aime avec le plus grand amour et devant toi, toutes les choses de l'Univers se réduisent. Mon cœur est rempli de toi, de ta personne adorée dont je suis amoureuse et il souffre parce que je ne peux pas te donner ce que je désire le plus te donner, qui est mon corps jeune et merveilleux que tu ne changerais pour toutes les choses du monde.

La vie,

La force,

L'intelligence.

Tout notre propre être,

Tout toi, tout moi.

Nous engendrerons l'infini dans une nuit d'amour, La première, l'éternelle. **Nahui Olin**

Lettre exorbitante! Passion qui ne se conforme pas aux paroxysmes de la chair, avec la luxure qui se vautre dans le lit : il faut plus de soulagement, crier, écrire, écrire de la vie après avoir rassasié tout ce que la chair peut donner, écrire fort comme si je vivais dans d'autres mondes.

Par amour, elle est plongée dans les mystères du cosmos et m'y entraîne. Combien de jours, combien de mois, combien de temps dure cette passion insatiable ? Qui pourrait compter le temps chaque instant dans la plénitude de la satisfaction ?

Plusieurs fois après une nuit d'amour, sous la lumière du soleil, couverte d'une robe et avec les cheveux dorés prodigieusement emmêlés sur sa belle tête, elle est assise sur une clôture sur le toit, elle m'écrit et me donne la lettre. **Docteur Atl**

Extraits du livre Gentes profanas en el convento. Editorial Botas, Mexique 1950.

Et je suis allée vivre avec lui.

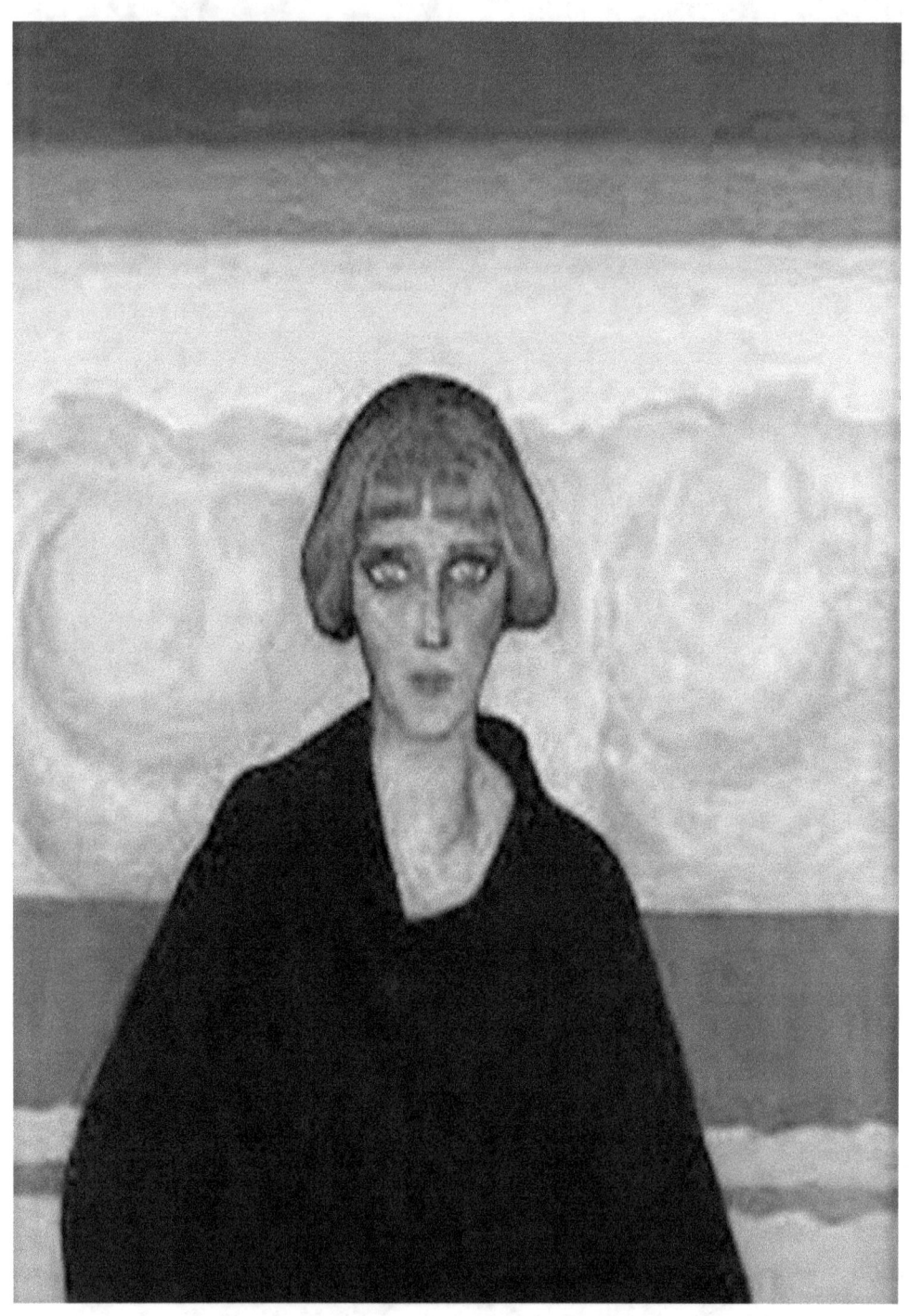

Nahui Olin peinte par le Docteur Atl, Gerardo Murillo, 1922

Nahui Olin et le docteur Atl au Couvent de La Merced

Après avoir déménagé pour vivre avec lui, nous avons visité des pulquerías[12], des villes, des gens, des musées; e dix-neuf septembre mil neuf cent vingt-et-un nous avons effectué la présentation du livre intitulé Les arts populaires au Mexique. Un bijou bibliographique de l'art indigène et contemporain de notre pays, où le gouvernement de la République, à travers le général Alvaro Obregón, a officiellement reconnu:

l'ingéniosité et les capacités indigènes qui avaient été reléguées à la catégorie des parias. L'exposition d'art populaire du centenaire de notre indépendance a été la première manifestation publique au Mexique pour rendre un hommage officiel aux Arts nationaux.

Alberto Pani, secrétaire des Affaires étrangères et des Finances et parrain de l'enquête, a coupé le ruban. Roberto Montenegro et Jorge Enciso faisaient partie de la compilation, qui reste unique jusqu'à ce jour. Je me souviens des mots d'Atl quand il s'est arrêté devant un chapeau et a dit à tout le monde :

Ces chapeaux sont caractéristiques de Morelos ; ils peuvent être typiques et intéressants, mais ils sont très laids.

Tout le monde se tut.

Sur l'un des murs de la galerie se trouvait la photo que j'ai prise à Oaxaca, la première de nombreuses autres autour de mon mythe.

CHAPITRE III

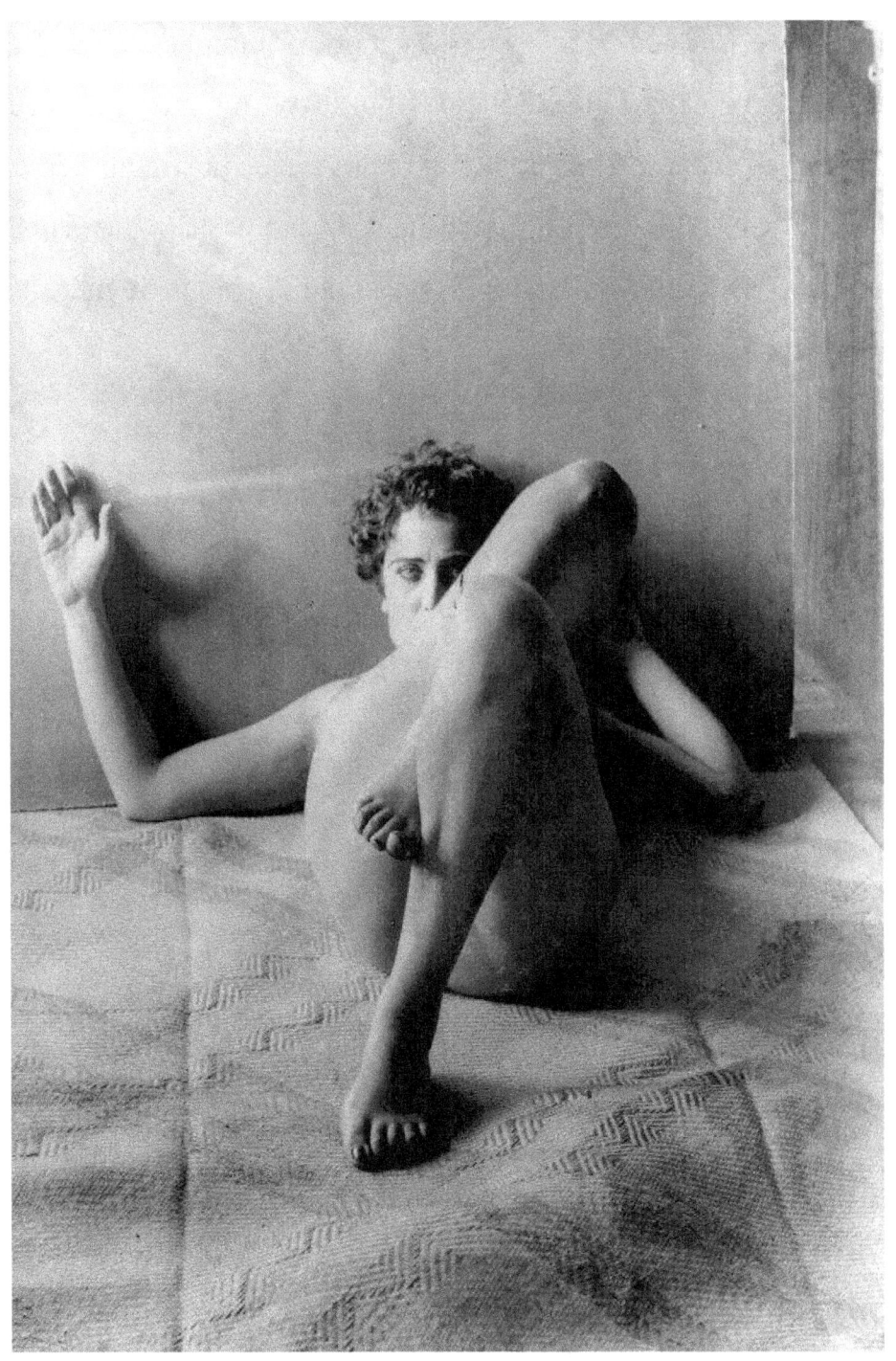

Nahui Olin, photographie prise par Edward Weston

Et le nom de Carmen Mondragón est mort, et mon adoré peintre m'a baptisée Nahui Olin (ce qui signifie le mouvement d'où renaissent les cycles du cosmos). J'ai émergé avec une intelligence éthérée et sensuelle; comme une supernova qui s'éloigne d'une enfance incomprise et d'un mariage sans sexe ni amour. Je me suis donnée naissance, inclassable :

Mon nom est comme celui de toutes les choses : sans commencement ni fin, et pourtant sans m'isoler de la totalité par mon évolution distincte dans cet ensemble infini, les mots les plus proches pour me nommer sont NAHUI-OLIN. Nom cosmogonique, la force, le pouvoir de mouvement qui irradie lumière, vie et force. En aztèque, le pouvoir que possède le soleil de mouvoir l'ensemble de son système, mais cependant, ma substance existe sans nom depuis des siècles, évoluant depuis des siècles, et maintenant même, je n'ai pas de nom et je marche sans repos dans un temps sans fin, je suis dans une apparence différente le sans commencement ni fin de toutes les choses.

Oh, les noms que l'humanité donne dans ses cercles sociaux et gouvernementaux. Ils sont comme des numérotations et des identifications de commissariats misérables où, ridiculement, on prétend saisir la vie et la mort d'une chose qui n'a ni commencement ni fin, et qui croient sceller, avec leurs actes de

bureau sale, des noms d'un calendrier de saints absurdes dans leurs significations et des patronymes que quelqu'un, stupidement, a donnés dans les générations passées, mais en vain, car à la naissance et à la mort, on enregistre un être numéroté qui, perdu sur terre, ne sera plus jamais trouvé, se dissolvant dans une pourriture qui l'a sauvé de son stigmate de numérotation dans un acte de bureau sale de l'arbitraire humain.

Il n'existe rien de définitif, ni dans la science la plus haute ni dans les lois de quelque espèce que ce soit ; nous appartenons à un sans commencement ni fin qui efface toute classification, toute identification. Nous sommes une particule sans nom qui évolue toujours sans fin.

Que m'importe la société et les lois gouvernementales établies par des escrocs méprisables qui, sachant qu'elles sont des mensonges, les font régir un vulgaire auquel ils font encore payer un nom, un numéro dans l'archive de leurs impositions criminelles : et les parents qui enregistrent inutilement leur matière, ne la retrouveront jamais, ni dans une fosse de première ni de dernière classe ; car ils ignorent que rien n'appartient à rien et que tout est de tout et que rien n'a de nom parce que cela ne sert aux humains que de blasphème humiliant de se nommer avec un nom notifié avec un numéro par des lois absurdes comme stigmate du joug.

C'est pourquoi je n'ai pas de nom qui m'identifie parce que je suis le sans commencement ni fin de toutes les choses, et mon nom sera la voix de ma force mentale et a un son qui ne peut être nommé, seulement goûté profondément et les mots les plus proches pour cela sont NAHUI OLIN, qui est la signification d'une rébellion et d'une supériorité parce que ce n'est pas un nom enregistrable dans un acte numéroté, ce qui ne signifie rien, rien, dans la terrible et merveilleuse totalité que j'aime comme moi-même parce qu'elle est infinie.

Et que m'importent les noms donnés aux choses si je peux les nommer plus énergiquement en disant combien elles sont faciles pour moi, car depuis des siècles et toujours je les connais sans noms, et je sais qu'elles sont égales, qu'elles sont distinctes dans un ensemble indestructible : jamais pour cela il ne m'importe de savoir le nom des êtres qui se sont trouvés dans ma vie, leur provenance ne m'importe rien ; ce qu'ils sont pour moi me plaît ou me déplaît, le passé qui les a engendrés est un incident animal inconscient sans importance par rapport à ce qu'ils sont pour moi.

Fils de rois ou de génies, loin d'hériter de l'intelligence qui est un phénomène capricieux d'un mouvement cosmique.

Fils de princesses ou esclaves de races diverses, que m'importent vos parents s'ils sont un facteur inconscient de

production par lesquels vous êtes passés à la vie, période de transition et avez pris une autre phase d'évolution, et toujours avant de naître vous étiez ce que vous êtes, et je vous connais sans nom, seulement comme un son distinct venant sans commencement ni fin, ceux qui vous ont engendrés sont des machines sans volonté, produisant comme elles le souhaitaient et avec le mouvement qu'elles contenaient dans la totalité, vous vous êtes formés tels que le mouvement les entourait dans la totalité, et vous ne faisiez que passer à travers elles comme l'électricité à travers un bon conducteur produisant tel ou tel phénomène ; et pour moi les humains n'ont d'autres noms que ceux qui sont la force cérébrale et il n'existe parmi eux d'autres distinctions que celle du vulgaire par la supériorité de l'intelligence, c'est la catégorie distinctive et non celle des pouvoirs et des ancêtres.

Que m'importe le nom le plus sublime avec titres et lignages si celui qui le porte croit que l'être n'existe que dans le nom des actes arbitraires que les parents paient à la naissance d'un enfant et restent appelés par un nom qui ne signifie rien, tandis que l'individu ne signifie pas par son intelligence.

C'est le comble de l'impuissance humaine d'isoler les choses et de leur donner un numéro, un nom alors qu'elles ont toujours existé sans savoir elles-mêmes comment elles se nomment, car il n'y

a ni numéro, ni nom qui puisse compter, nommer l'infini, le cosmos, mais ce sont toujours les humains, explorateurs médiocres d'eux-mêmes, qui savent que les éléments, les forces, les choses, les êtres et eux-mêmes existaient et existeront dans la terrible totalité sans nom, sans numéro.

Le monde, la terre cessaient-ils d'exister, les êtres de vivre sans mesures, noms ou lois ? Non, tout au fond est et sera toujours ce qu'il a été ce qu'il est dans une évolution continue.

Que m'importent les lois, la société, si en moi il y a un royaume où je suis seule et quoi qu'ils fassent, ils n'arriveraient jamais à imposer un trafic dans mon royaume et seulement superficiellement et éventuellement, je devrais trafiqua entre les imbéciles gouvernements comme quelqu'un qui achète un billet de bus pour transiter pendant ma période de transition.

Tout a toujours existé sans nom connu ou inconnu, sans être numéroté dans un fichier et rien ne peut interrompre cette évolution.

Nahui Olin. Extrait du livre Nahui Olin, 1927.

Atl n'avait pas d'autre salut que de se noyer dans mes yeux verts. Pendant cinq ans, le couvent de La Merced est devenu le

sanctuaire où nous buvions nos souffles avec des plaisirs humides, nous déchirant le dos avec les ongles et les dents, dévorant nos corps. Lui avec son phallus agressif et moi avec ma vulve furieuse. Pierre et Eugène (Atl et moi), nous avons créé notre univers ludique, rempli de peintures où nous étions les protagonistes faisant l'amour; et avec la puissance et la force de cet amour, je me suis exhibée nue devant tous:

Je t'aime, je t'aime désespérément, te désirant, mystérieusement comme la vie, comme la respiration... remplis mes entrailles avec ton phallus - brise tout mon être - bois tout mon sang et avec la dernière goutte, j'écrirai ce mot : je t'aime et quand ce sang sera séché, je crierai je t'aime.

Nahui Olin. Extrait du livre Gentes profanas en el Convento. Editorial Botas, Mexique 1950.

Avec ma beauté exposée, j'ai défié la société parce que mon amour est né sans peur ; fort et puissant. À cette époque, les photographes travaillaient à l'intérieur des studios, photographiant leurs muses dans l'obscurité. Quand je suis apparue, la lumière est née. La société était timide et bientôt s'est scandalisée en me voyant nue, en plein air dans les rues de la ville ; mes livres et peintures

sont rapidement devenus synonymes de sacrilège pour la classe bourgeoise à laquelle j'avais autrefois appartenu.

Dans mon cœur était le pouvoir de l'amour, plein de générosité et de beauté. Je ne connaissais que le privilège, avec toute la ruse pour écrire mon nom dans l'éternité, prêt à être touchée par les peintures.

Je me savais unique, privilégiée ; avec toute la préméditation pour être caressée par Diego Rivera à travers ses peintures. Dans cinq de ses murales, il a embrassé mon existence avec son pinceau. La première fut en mil neuf cent vingt-deux lorsqu'il a dessiné La Création, dans l'amphithéâtre Bolívar de l'Ancien Collège *San Ildefonso*, où il me représenterait comme Érato, la muse de la poésie érotique.

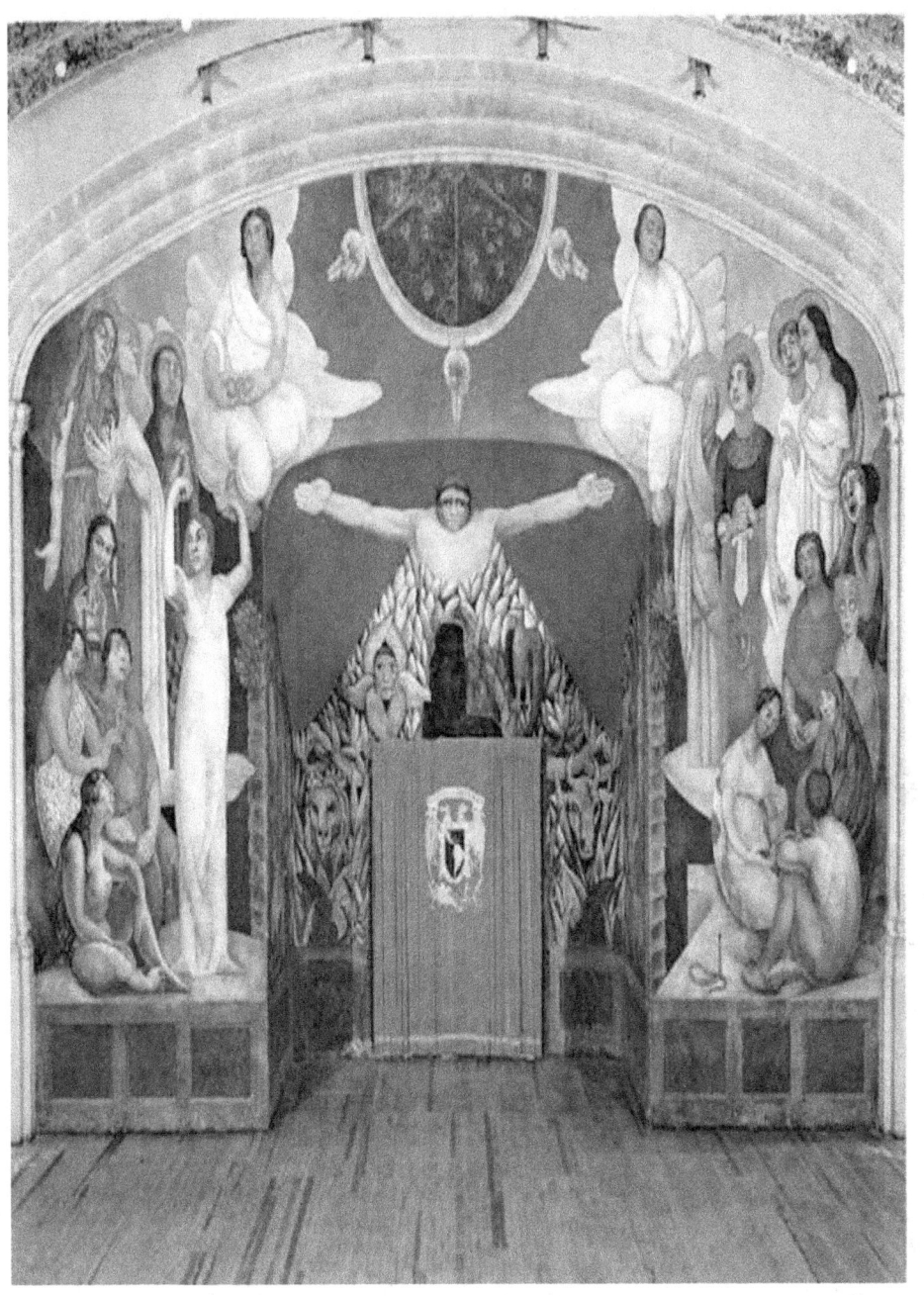

Diego Rivera, La Création, 1922.

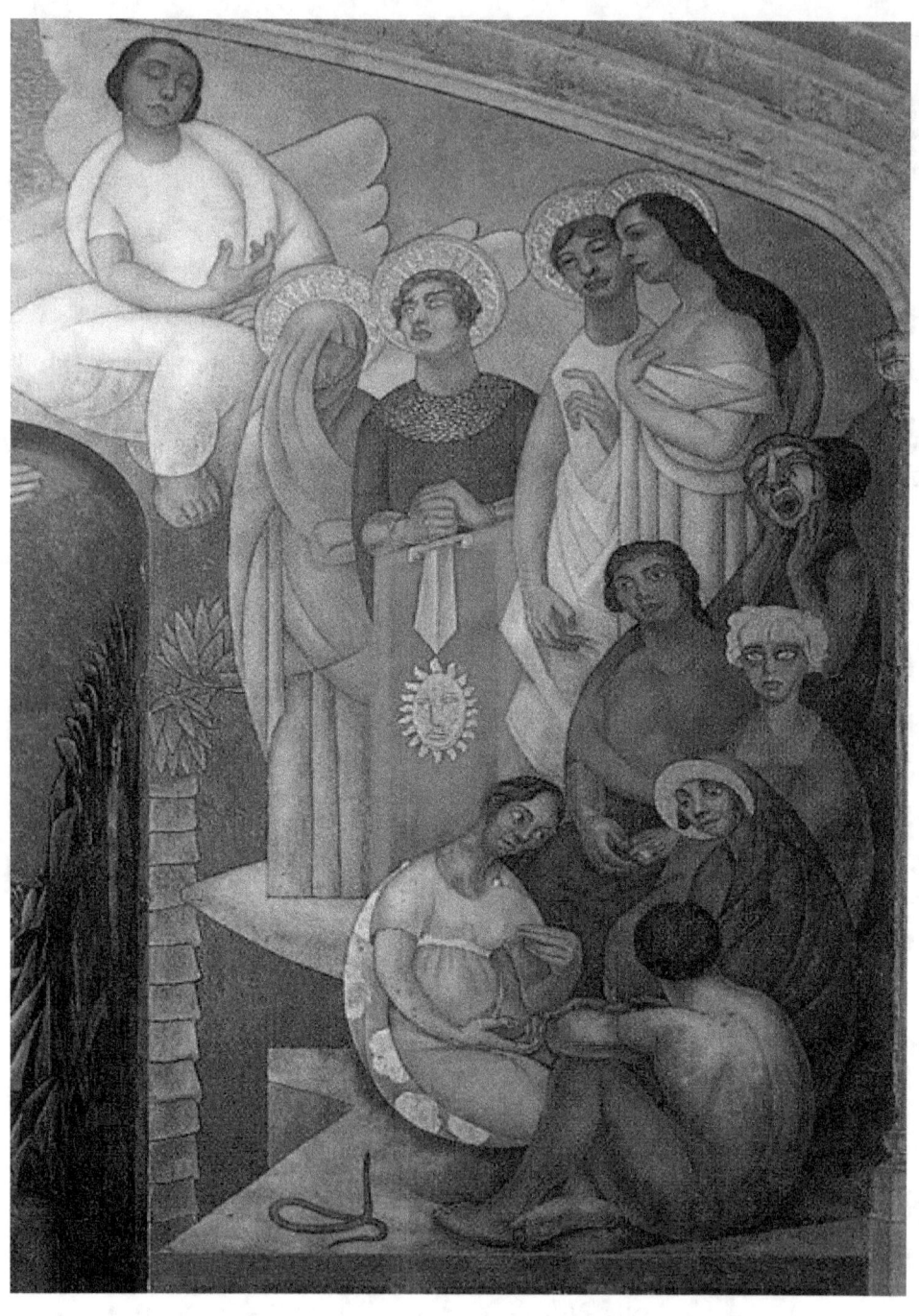
Nahui Olin dessinée par Diego Rivera comme Érato, dans la fresque La Création.

Rosario Cabrera, Roberto Montenegro, Alfredo Ramos Martínez, Adolfo Quiñones furent d'autres artistes qui m'ont également représentée à travers leurs caméras et leurs toiles.

L'art, la vie, le destin, l'infini, fertilisaient mon esprit et mon corps, imprégné de force et de créativité, j'ai engendré des tableaux et des autoportraits dans un style naïf, entourée d'ambiances de la culture mexicaine : des yeux, des *pulquerías*, des bâtiments, des fêtes, des portails.

En mil neuf cent vingt-deux, j'ai publié mon premier livre, intitulé *Óptica Cerebral. Poemas dinámicos*. Atl m'a édité ce livre en Pochoir ; dans lequel il a dessiné mes yeux comme : *deux phares télescopiques qui simulent mon intelligence cosmique et le geste d'une déesse.*

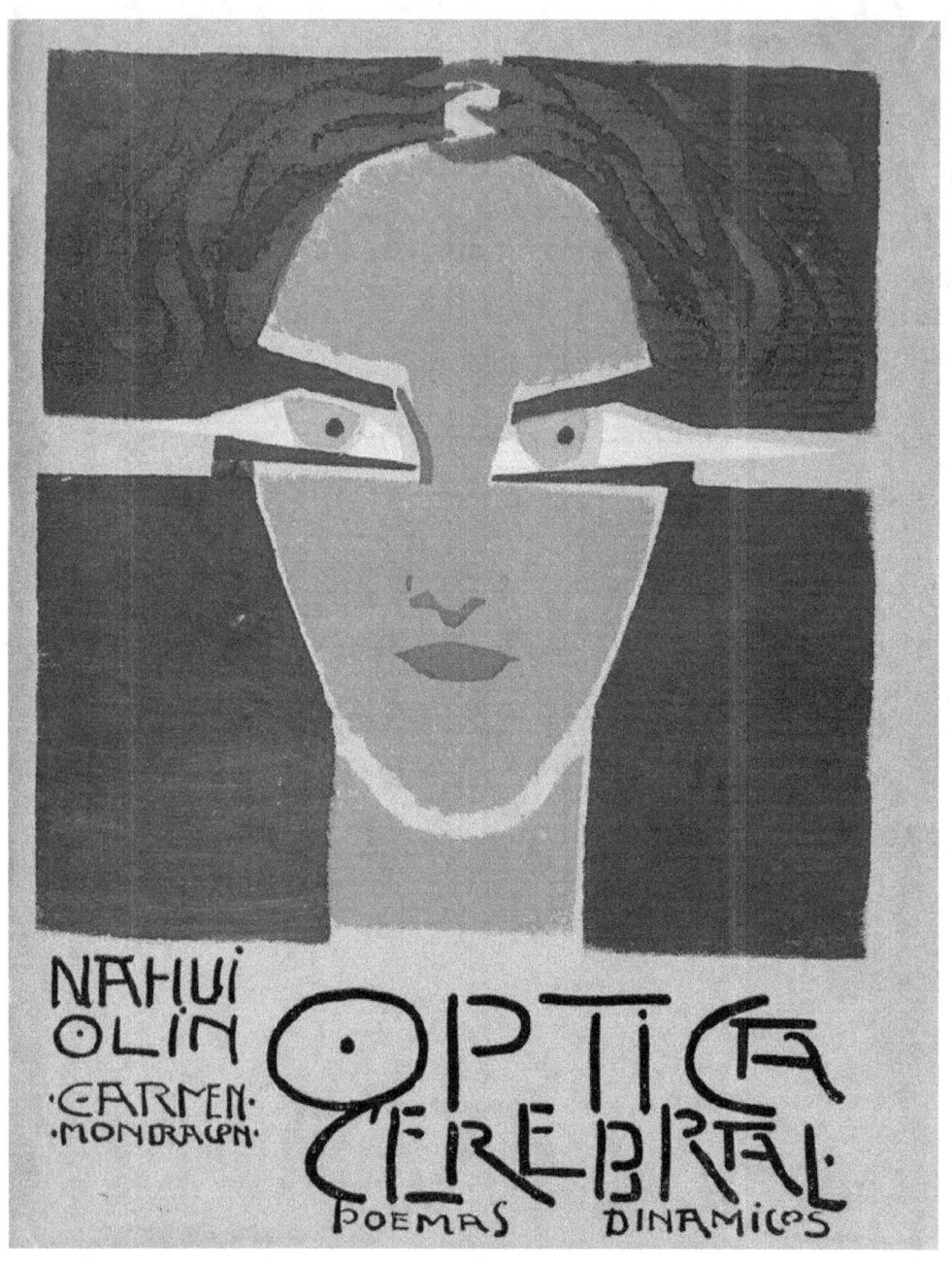

1922, Optique cérébrale. Poèmes dynamiques. Nahui Olin.

Le soleil a embrassé ma peau avec éclat et cet effet a attiré l'attention des photographes : Tina Modotti et Edward Weston. Elle était partie à Hollywood pour devenir actrice de cinéma ; elle était la veuve de son ami défunt Robo, Roubaix de L'Abrie Richéy (c'est lui qui avait suggéré à Weston de venir au Mexique pour rencontrer les artistes postrévolutionnaires qui transformaient et renouvellent les arts dans notre pays). Tina l'a visité et a commencé à travailler comme modèle pour lui, avant de devenir sa disciple et son amante.

En juillet mil neuf cent vingt-trois, Edward Weston, accompagné de son fils Chandler et de Tina Modotti, a voyagé vers notre pays à bord du navire SS Colima, accostant pour la première fois à Manzanillo, avant de parcourir Mazatlán avec leur cargaison de trois caméras Kodak, trépieds et valises jusqu'à s'installer à Mexico, au 12 rue de Lucerna, dans la colonia Juárez, où il a monté son studio. Après avoir rencontré Diego Rivera, Xavier Guerrero, David Alfaro Siqueiros et d'autres artistes, il a exposé à la Galerie Tierra Azteca, du dix-sept au trente octobre ; où il a montré le travail réalisé aux États-Unis et une partie des photographies récemment prises depuis son arrivée. Rivera n'a pas hésité à le qualifier de maître de l'art du XXe siècle. Atl et moi avons apprécié

des soirées remplies d'amour et d'alcool avec Tina sur notre terrasse de la Merced. En novembre mil neuf cent vingt-trois, Edward Weston a fait un magnifique travail avec ma face en gros plan, capturant l'univers d'émotions dans mes yeux.

Cette année-là, j'ai publié en français *Calinement je suis dedans (Tendrement, je suis dedans)*, un livre rempli de sensualité et de sexualité, où j'ai écrit une ode en l'honneur du décès de mon père.

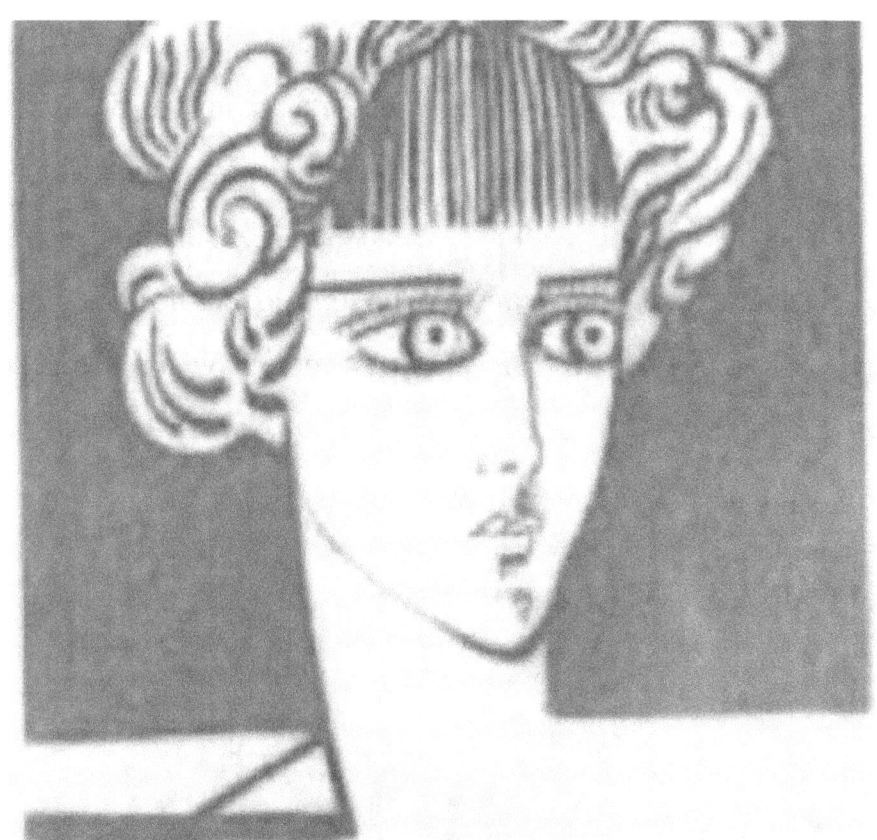

Une âme chaleureuse et bienveillante de mon passé, la religieuse Marie Louise Crescence, ma maîtresse de primaire, a visité le Couvent de la Merced, mais ne m'y trouvant pas, elle a remis un paquet de cahiers à mon Atl, contenant mes premiers poèmes écrits lorsque j'étais une jeune fille-femme. La compilation de tous ces textes a été publiée dans mon prochain livre : *Un dix ans sur mon pupitre (À dix ans sur mon pupitre)* en mil neuf cent vingt-quatre.

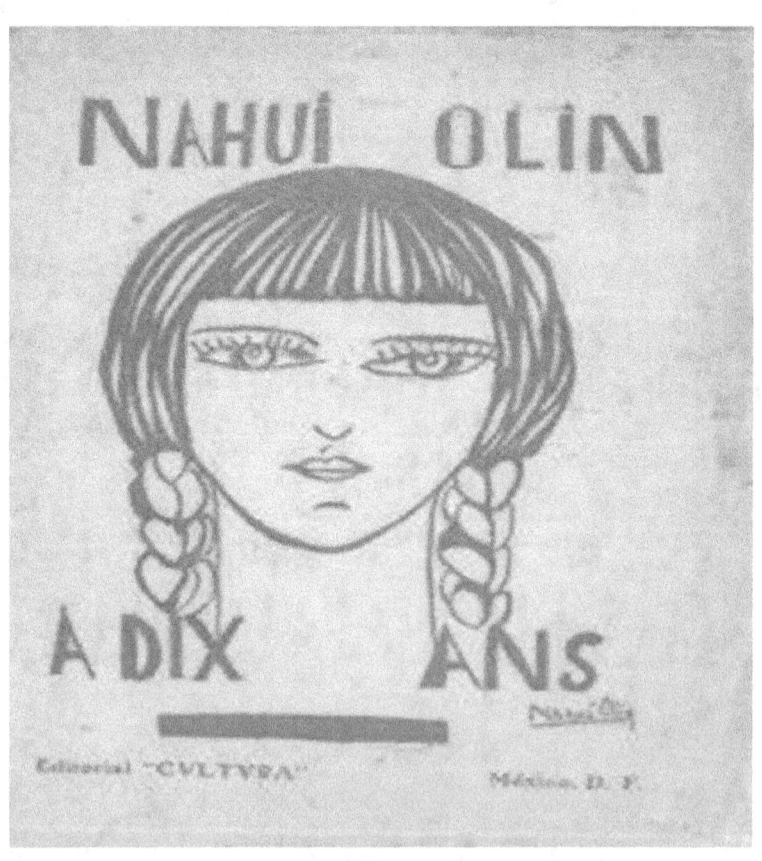

NAHUI OLIN

A dix ans
Sur mon Pupitre

EDITORIAL "CVLTVRA"
MEXICO, D. F.
1924.

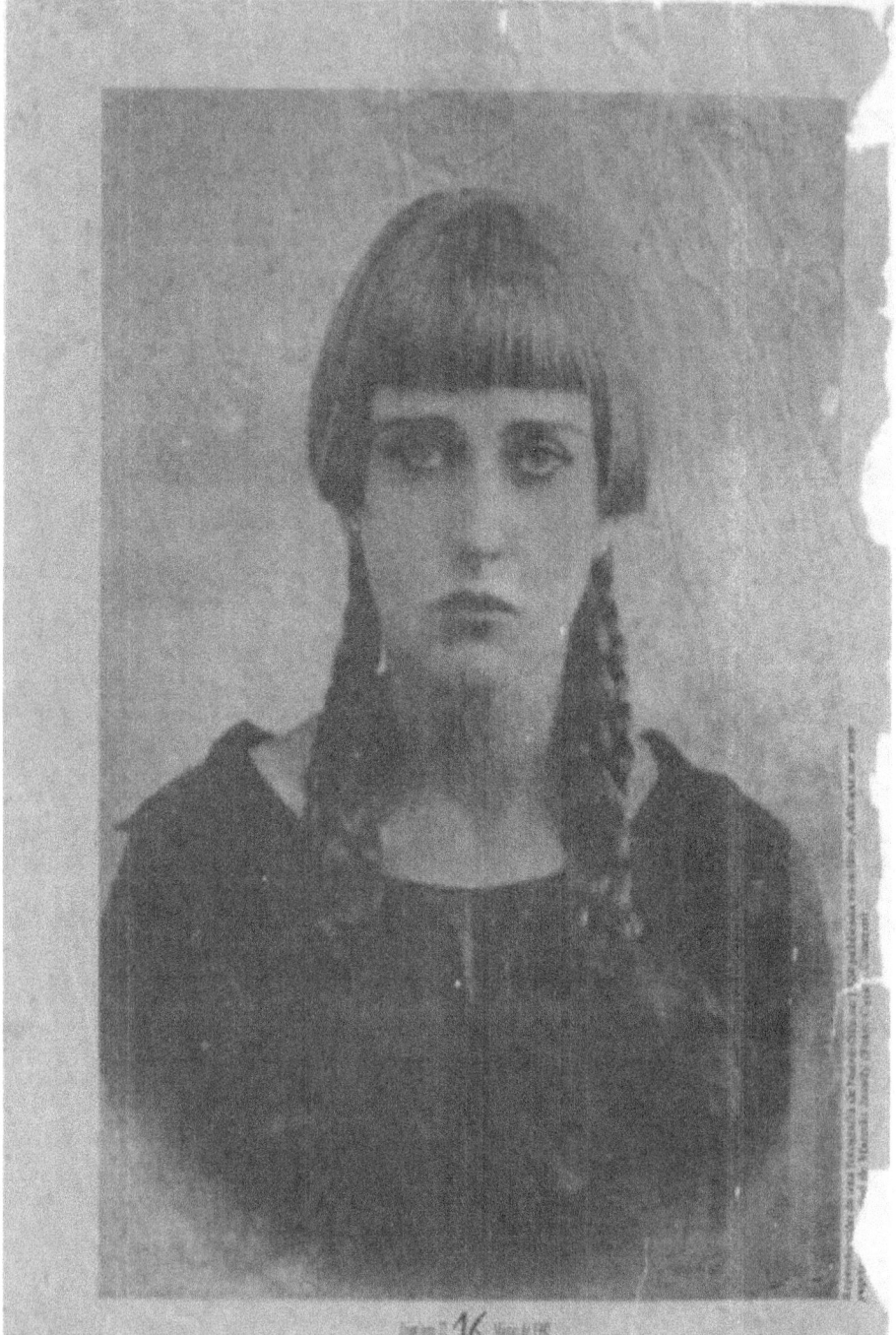

Cette année-là, Diego Rivera me représente pour la deuxième fois dans la fresque *Día de Muertos* au ministère de l'Éducation publique. J'y apparais à ses côtés avec un chapeau vert alors qu'il regarde directement le spectateur, et dans ce même bâtiment, dans la section de l'histoire du Mexique, il peint ma présence pour la troisième fois sous la forme d'un œil puissant et intensément vert.

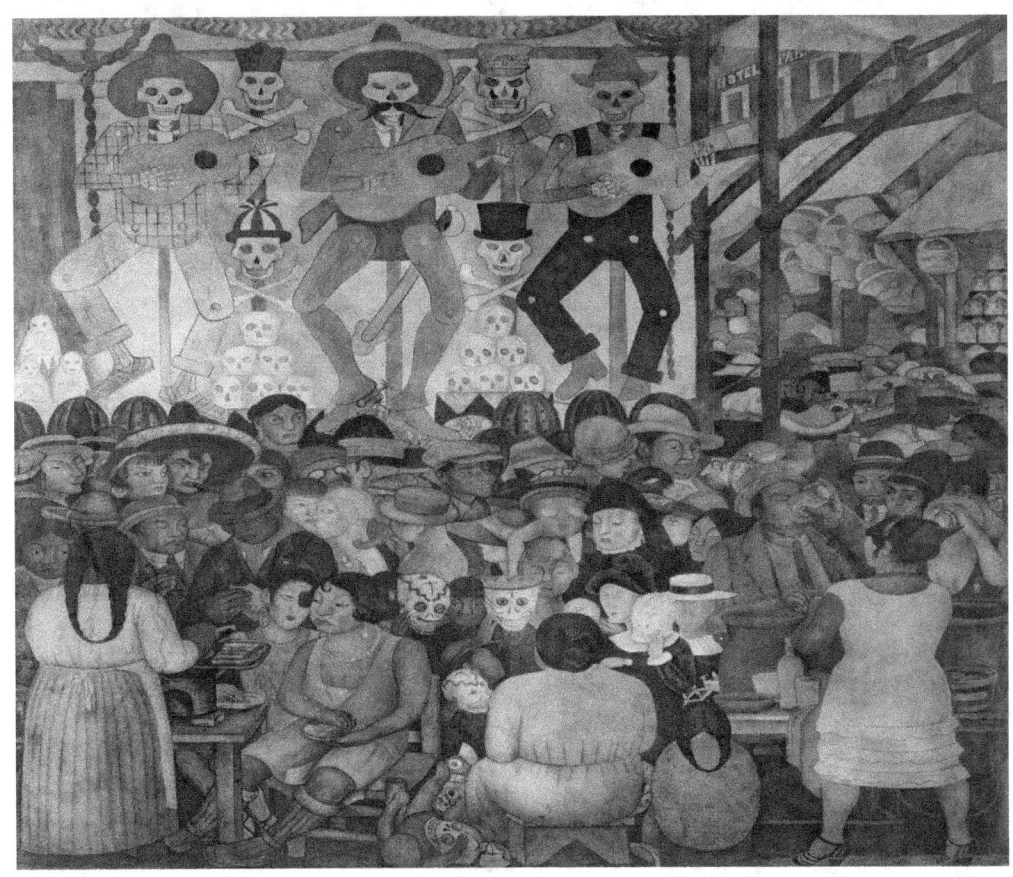

Nahui Olin et Diego Rivera dans la fresque 'Jour des Morts

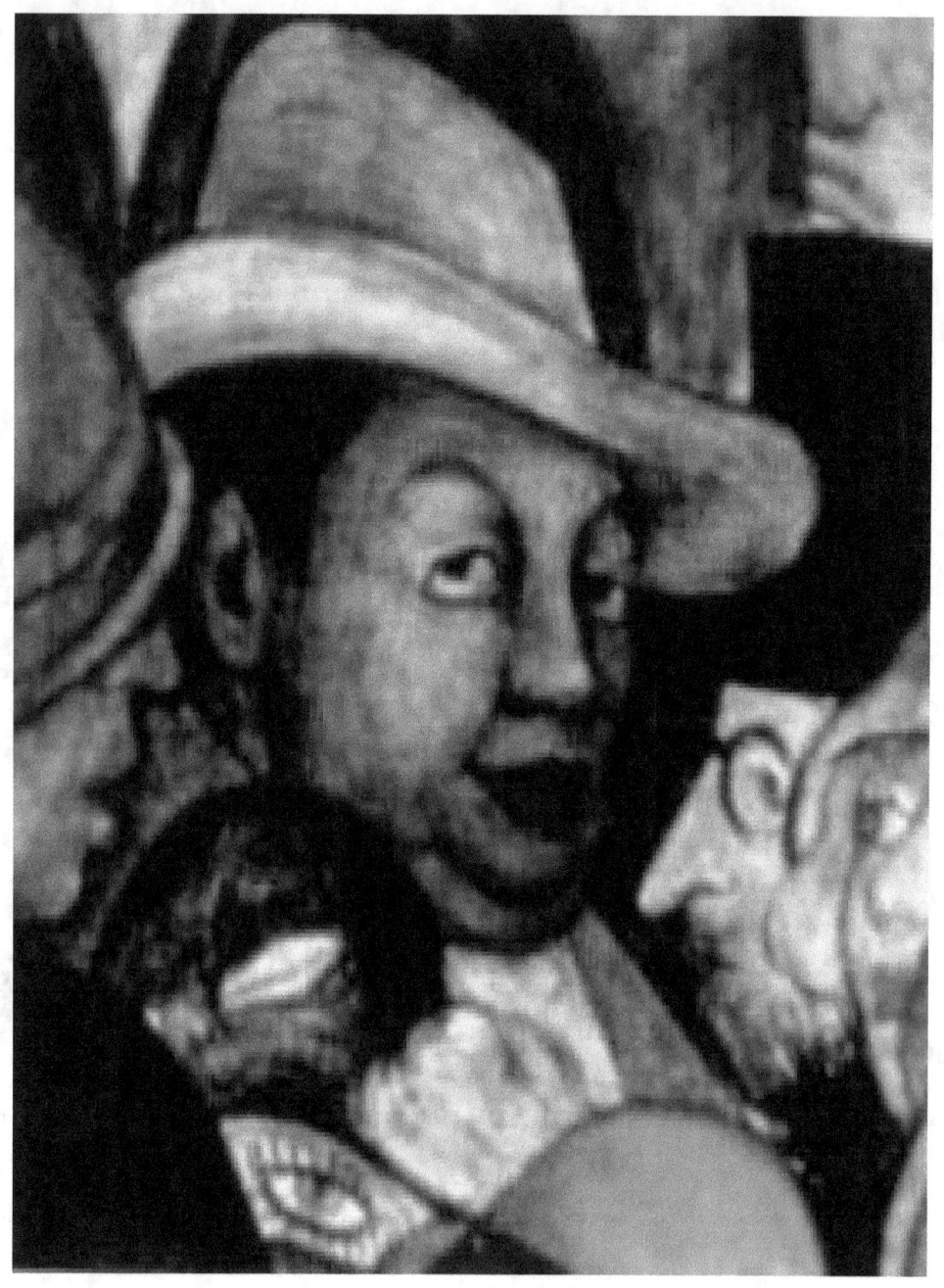

Nahui Olin et Diego Rivera dans la fresque 'Jour des Morts

Dans ce Mexique postrévolutionnaire et machiste, où les femmes n'avaient pas le droit de vote, Antonieta Rivas Mercado et moi sommes les premières artistes à faire partie du premier syndicat fondé par David Alfaro Siqueiros en tant que secrétaire général, Diego Rivera comme premier conseiller, Xavier Guerrero comme deuxième conseiller, Fermín Revueltas, José Clemente Orozco, Ramón Alva Guadarrama, Germán Cueto et Carlos Mérida. La Unión Revolucionaria de Obreros, Técnicos, Pintores, Escultores y Similares ; groupe qui, au cours des décennies suivantes, produirait l'une des périodes les plus actives de la culture et de l'art au Mexique. Voici leur manifeste publié dans *El Machete* numéro 7, le 15 juin mil neuf cent vingt-quatre :

Nous faisons un appel général aux intellectuels révolutionnaires du Mexique afin que, oubliant leur sentimentalisme et leur paresse proverbiale depuis plus d'un siècle, ils se joignent à nous dans la lutte sociale et esthético-éducative que nous menons.

Au nom de tout le sang versé par le peuple en dix ans de lutte et face à la réaction militaire, nous faisons un appel urgent à tous les paysans, ouvriers et soldats révolutionnaires du Mexique pour qu'ils comprennent l'importance vitale de la lutte à venir et, oubliant les différences tactiques, forment un front uni pour

combattre l'ennemi commun. Nous conseillons aux simples soldats du peuple qui, par ignorance des événements et trompés par leurs chefs traîtres, sont sur le point de verser le sang de leurs frères de race et de classe, de réfléchir au fait que ce sont leurs propres armes que les mystificateurs veulent utiliser pour arracher la terre et le bien-être à leurs frères, que la Révolution avait déjà garantis.

Pour le prolétariat du monde.

Le secrétaire général, David Alfaro Siqueiros ; le premier conseiller, Diego Rivera ; le deuxième conseiller, Xavier Guerrero ; Fermín Revueltas, José Clemente Orozco, Ramón Alva Guadarrama, Germán Cueto, Carlos Mérida.

Fonds De La Culture Économique

Avant la fin de l'année mil neuf cent vingt-quatre, Edward Weston expose pour la deuxième fois à la Galerie Tierra Azteca, son travail au Mexique. Le nom de l'exposition était *Cabezas Heroicas*. L'une des collections les plus connues de mon visage en gros plan et en close-up. Atl y apparaît avec un message écrit sur le mur du couvent. Des images de notre vie quotidienne, de mes colères et de mes désirs, ont été capturées dans ces photographies. Il a été le premier à comprendre et à déchiffrer l'univers de mes émotions.

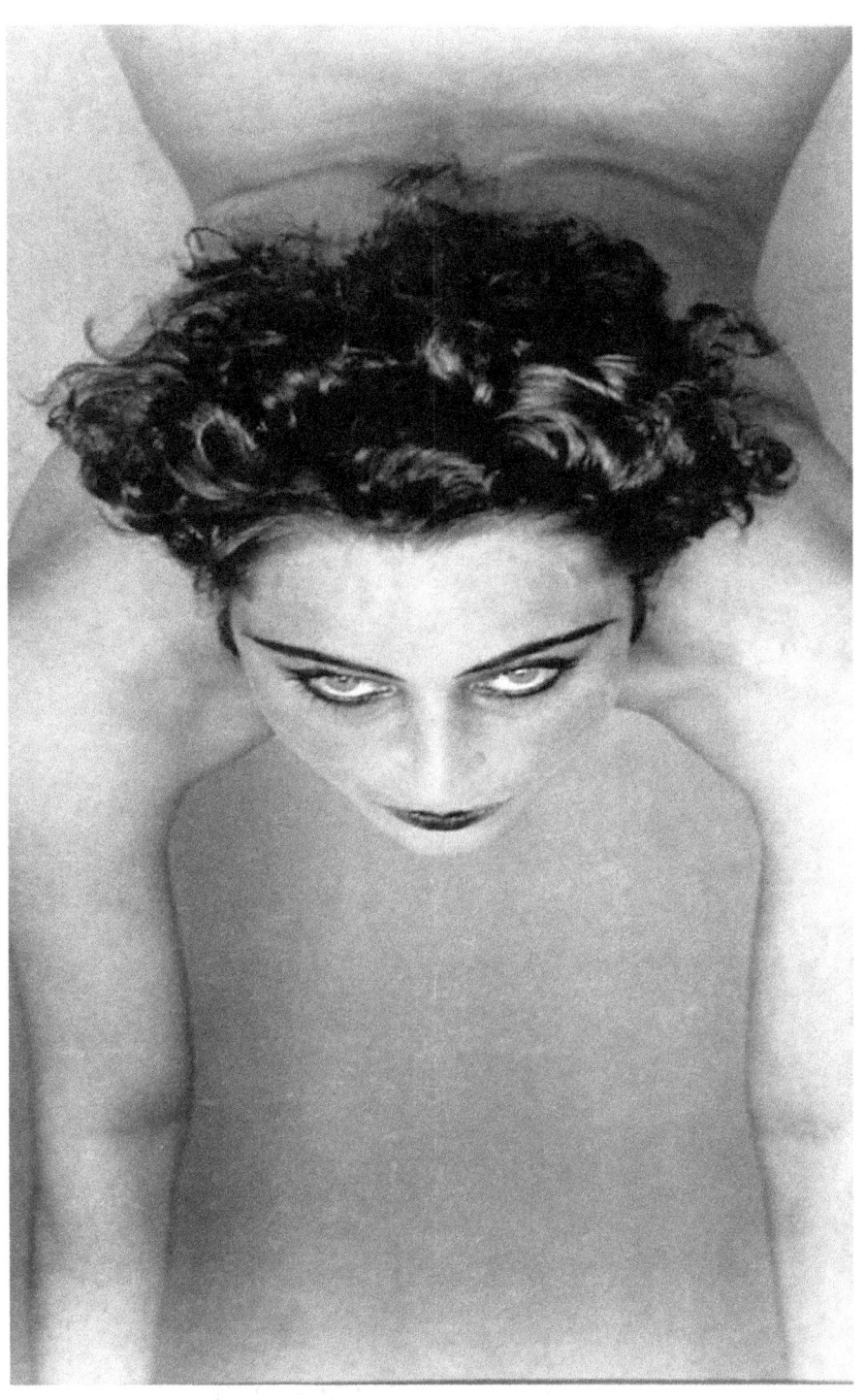

Nahui Olin, photographie prise par Edward Weston

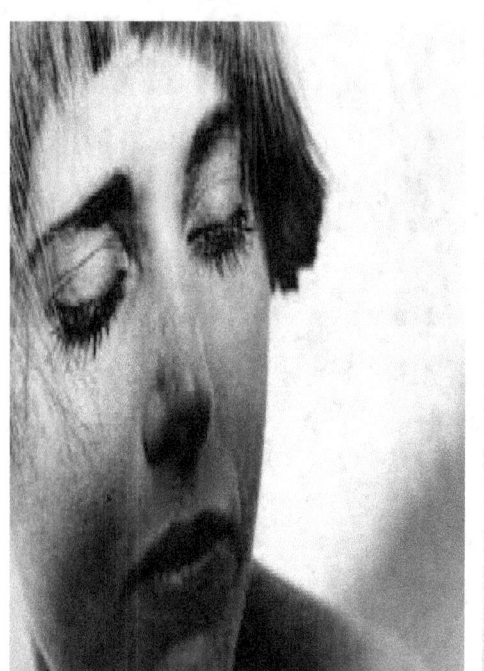
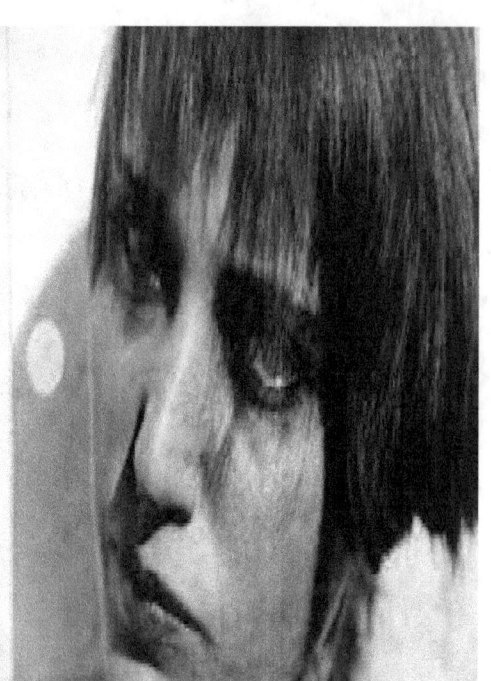
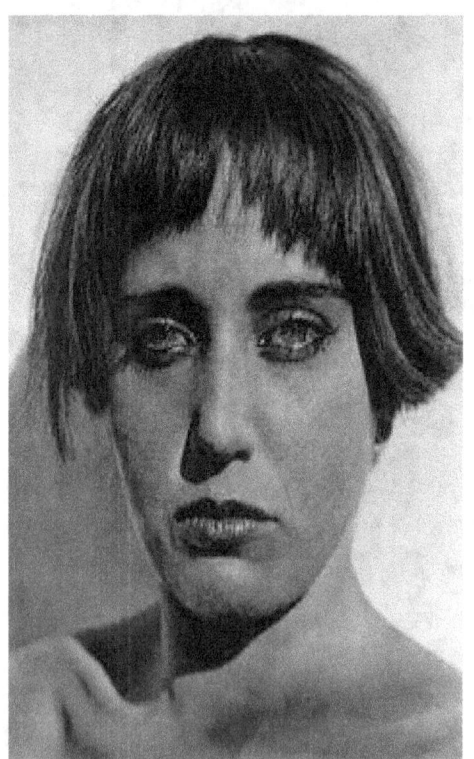
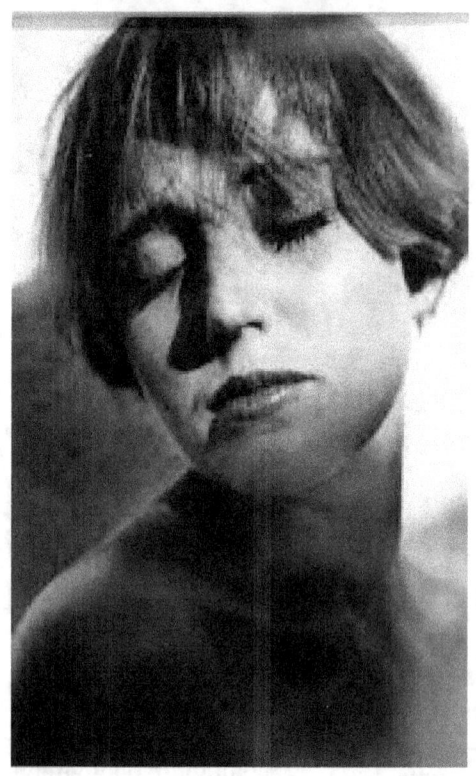

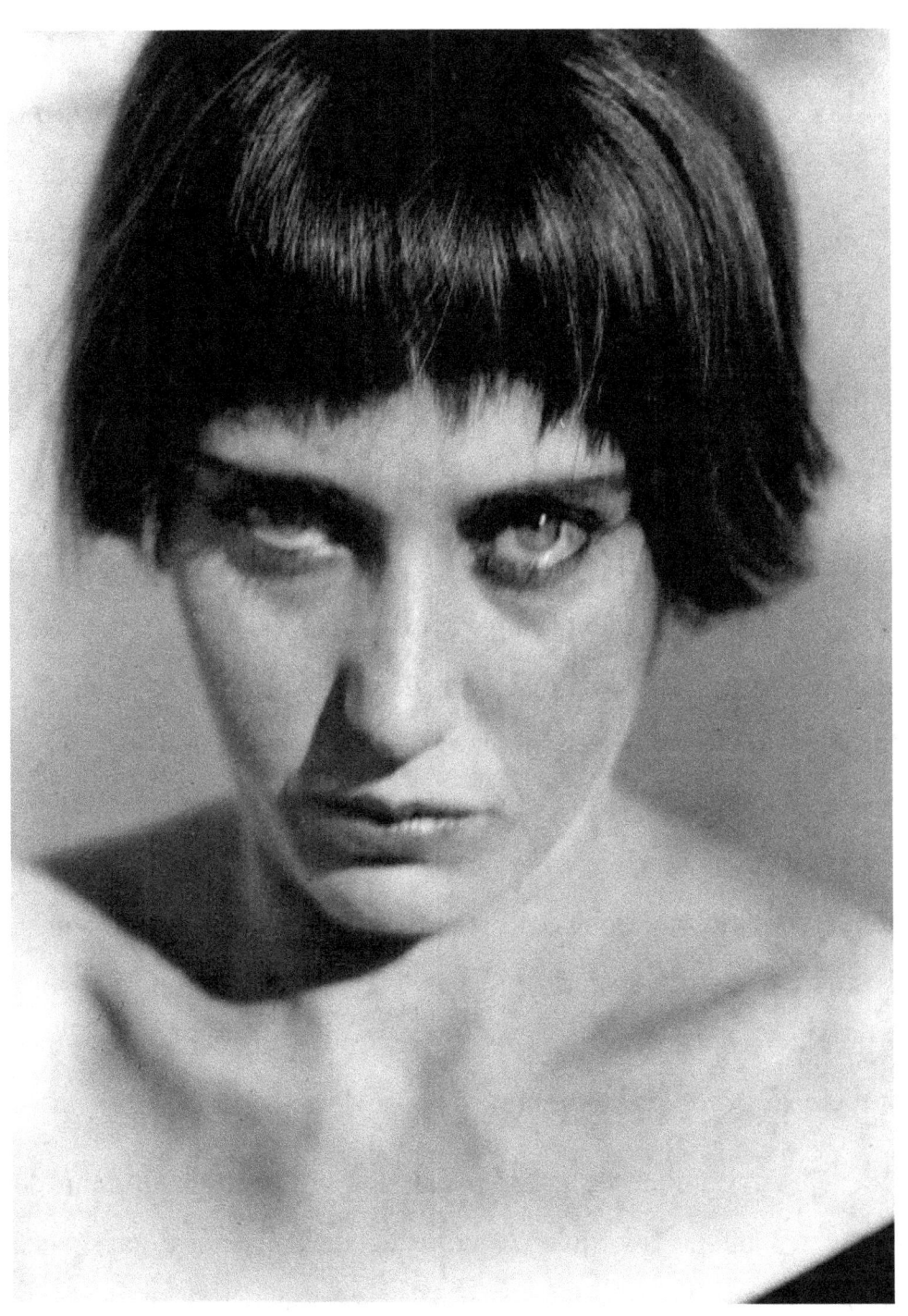

Nahui Olin, photographie prise par Edward Weston

Comme toujours dans les maisons, avec ces visites non désirées, la jalousie est venue dans mon histoire avec Atl en mil neuf cent vingt-cinq, lorsqu'il a décidé de protéger de nouveaux talents. Il est intéressant de noter que la plupart de ces « nouveaux talents » étaient des femmes plus jeunes, qu'il invitait sur notre terrasse pour voir *leurs œuvres d'art* et leur donner certaines de ses peintures. Mais je n'étais pas dupe ; à chaque fois que j'en voyais une monter, je menaçais de la jeter du toit.

En mil neuf cent vingt-six, la *Guerre des Cristeros* a commencé au Mexique. Le président Plutarco Elías Calles a supprimé les privilèges économiques du clergé catholique par le biais de la fameuse « Loi Calles ». Une pluie de balles et de feu n'a pas tardé à s'abattre sur notre pays. L'Église a déclaré la guerre au gouvernement parce que les biens des prêtres ont été confisqués. Ces derniers, à travers leurs prêches, incitaient leurs congrégations à prendre les armes et à lutter. Beaucoup d'innocents, des âmes noblement trompées, sont morts à cause de ce mouvement.

Il est ironique de le dire, mais ma vie était sur le point de changer. Chaque fois qu'une guerre éclate dans notre pays, mes amours s'en vont: Un jour, après avoir frappé avec une ombrelle les jeunes filles qu'Atl tutorait, il m'a jetée au sol, m'a attaché les mains,

m'a baignée d'eau froide puis m'a enfermée dans une pièce. En revenant à minuit, il a détaché mes mains et, après m'avoir changée, la première chose que j'ai faite a été d'écrire une plainte contre lui, à laquelle il n'a fait que corriger ma rédaction.

Encore une fois, ce que j'aime me trahirait. Et tout comme les balles ont arraché de nombreuses vies, la fureur a explosé dans mon cœur:

Je t'appartiens jusqu'à la dernière particule de ma chair. Sans toi, il n'y a rien, aucun être n'existe. Sans toi, je ne brille pas et devant toi, mes yeux verts s'éteignent. Mais j'ai peur que le nuage rouge te brûle et te réduise en cendres et j'ai aussi peur que, bien que je t'appartienne absolument, le destin nous sépare.

Hier tu m'as dit que les choses ne sont pas éternelles. Pour toi peut-être pas, mais pour moi il y a quelque chose d'éternel et c'est mon amour. Aimer est une chose effrayante, aimer comme une force de la nature, sincèrement, spontanément, et si un jour tu me dis que tu ne peux pas vivre sans moi, je dirai toujours que je ne pourrais jamais vivre sans toi.

Nahui Olin. Extrait du livre Gentes Profanas en el Convento. Editorial Botas, Mexique 1950.

Une nuit, alors qu'Atl dormait, j'ai pris son revolver, je suis montée sur lui et j'ai visé son cœur. Il s'est réveillé et m'a regardée avec ces yeux de lave, auxquels je n'ai pas eu le courage de retirer leur existence. Sa main a doucement touché la mienne, écartant l'arme. La jalousie m'a fait réagir, et furieuse, j'ai tiré cinq balles sur le sol. J'ai voulu le tuer et écrire notre histoire comme celle de Roméo et Juliette, mais notre fin fut différente. Nous avons tous deux fait de la société l'amphithéâtre de nos messages remplis de haine.

Lettre ouverte à Pedro de Urdimalas (acteur comique de l'époque) : Médecin misérable, assassin de femmes - courageux seulement avec les femmes - lâche - exploiteur des malades qui viennent à ton cabinet - amoureux de celle qui ne t'a jamais aimé - cabron - je t'ai trompé avec vingt vrais amoureux - vieux fou - tu crois être intelligent parce que tu exploites le talent des autres. Que m'importe ton dépit.

Tu meurs de rage parce qu'Eugenia est l'ambition de tous les jeunes bien de Mexico. J'ai déjà mon fiancé, qui est un chanteur italien de l'Opéra et je n'ai pas besoin de toi.

───────────

Ne prétends pas me tuer car si tu me tues, je suis ton inspiration et ta propre existence, car je suis ce que tu cherches, l'intelligence et le savoir, et je te donne tout parce que je t'aime comme personne ne peut aimer et je suis tienne avec tout ce que je possède. Viens à moi parce que mon corps t'appelle. Parce que la luxure préside ma vie – je suis tienne non seulement dans la chair mais aussi dans mon esprit. **Nahui Olin**

Sûrement Atl a commencé à me craindre, surpris par la rage impétueuse en moi ; semblable à l'intensité avec laquelle je l'ai aimé :

Un abîme s'est ouvert entre nous, mais ses lettres continuaient d'arriver chez moi. Lorsque nous nous rencontrions dans un lieu public, ce lieu devenait une scène de chapiteau. Sa violence n'avait pas de limites et les gens autour de nous intervenaient pour l'apaiser. Parfois, c'était la police. Notre vie était le scandale suprême de la ville ; de cette ville qui, entre les réformes des législateurs, à l'ombre de Benito Juárez, et les manifestations réactionnaires de la société hypocrite, vivait une existence contradictoire. **Docteur Atl**

Je suis venue voir ma mère et j'ai passé toute la journée avec elle dans le jardin. Elle m'a dit : viens ma petite, allons voir les fleurs, mais laisse-moi d'abord te coiffer - tu es très belle - autant que lorsque tu étais petite et que je te conduisais à l'école. Elle m'a peignée très doucement et m'a donné une poupée. Celle-ci, m'a-t-elle dit, est pour la petite de ton frère que Dieu a emportée au ciel - elle n'est pas comme toi qui pleure et dit des choses vilaines. Dans le jardin, ma mère m'a dit : Regarde ces fleurs si précieuses ; coupe-les pour que tu les portes sur la tombe de ton père et de ton frère - ce sont les dernières fleurs de la vie - de ma vie et de la tienne - elles se dessècheront sur leurs tombes, mais leurs parfums monteront jusqu'au ciel, où ils vivent auprès de notre Seigneur Dieu.

-Qui est notre Seigneur Dieu ? ai-je demandé à ma petite maman.

-C'est Lui qui nous a créés, ma fille, à qui nous devons tout.

-Je suis née contre ma volonté et je ne dois rien à ce monsieur.

-Mais toi, tu ne pries pas ?

-Je ne sais pas prier, ma petite maman. Prie pour moi et laisse-moi voir les fleurs qui me parlent d'amour. **Nahui Olin**

Je t'aime encore infiniment - je t'aime malgré les grossièretés et les mépris, les menaces de mort en réponse à ma dernière lettre. Comme un criminel, j'ai fui sans me retourner car j'ai eu peur de tout ce qui s'est passé pendant tant d'années - tu as emporté mon cœur encore chaud dans ton ayate, dégoulinant de sang, qui éclabousse tes vêtements et te salit les mains, et ta bouche était celle d'une bête affamée...

Cette beauté qui ressuscite est pour toi, mais tu n'y fais pas attention : tu portes mon cœur saignant et encore chaud dans ton ayate, vers un chemin inconnu. Et dans le miroir, je me regardais, habillée pour la vie, ses jeux et ses tragédies de passion -

et j'ai souri - j'ai souri avec ma bouche

et j'ai souri avec mes yeux

et mon corps sourit à la vie qui m'a été offerte comme un amant, et les tentations des voluptés ont couvert mes yeux et mon corps tremblait.

Et je voulais me donner en fermant les yeux

Et j'ai ressenti le spasme quand j'ai pensé à toi

Et j'ai ressenti une terreur épuisante

parce que j'ai vu mon cœur dégouliner de sang enveloppé dans ton ayate laisser une trace sur ton chemin vers l'inconnu. **Nahui Olin.**

Tu es un assassin qui porte dans son ayate le sang d'une innocente, mais mon intelligence palpitante de douleur et d'amour a suivi ta trace et dans la désolation de l'oubli et du silence, mon amour implacable fleurit et le vent du désert ne peut effacer ni tes traces, ni mes traces de sang, du sang de mon cœur. De mon cœur que tu as emporté vers une destination inconnue.

J'aime un assassin qui m'a déchiré le cœur, mais je lui pardonne, et je prends mon cœur et je le remets dans mon corps pour lui donner une nouvelle vie et je ne le sortirai plus... Je te désire infiniment mais maintenant la réalité ne m'est plus nécessaire, je t'ai volé à la vie et tu es avec moi, trésor adoré. **Nahui Olin.**

Extrait du livre Gentes profanas en el convento. Editorial Botas, Mexique 1950.

Un jour, après avoir frappé avec un parapluie les putes qu'il avait ramenées, il m'a jetée au sol, m'a attaché les mains, m'a baignée d'eau froide puis m'a enfermée dans la chambre. Quand il est revenu à minuit, il m'a détaché les mains et après m'avoir changé de vêtements, la première chose que j'ai faite a été d'écrire une plainte contre lui, à laquelle il s'est contenté de corriger mon écriture.

La passion s'est arrêtée, la luxure et la manie de nous embrasser devant tout le monde ont disparu après mes dernières lettres adressées à lui :

Et j'assiste à une mort humiliante avec le courage de mon orgueil et je suis comme un dieu fabuleux avec son trésor merveilleux, sans savoir où le cacher pour que tu le trouves un jour. Je vais te le donner, et je viens pleine d'amour -de douleur- muette et silencieuse pour déposer à tes pieds toute mon intelligence parce que je vais quitter ce monde où mon âme ne peut vivre martyrisée par l'insatisfaction - Je t'aime, je t'aime, car toi seul comprends ce que je suis et ce que je souffre.

Et si c'est vrai que tu as du talent, tu ne peux qu'admirer ce présent que je te donne humblement : mon intelligence.

J'ai hâte de quitter ce monde -mais je crois que la terre refusera de couvrir mes plaies. Je vis dans un désert plein de fausses beautés. Je suis la seule beauté. Mon amour, mes excès d'affection étaient les flammes du supplice où ma chair a brûlé - Je me consume de l'intérieur et je maigris de l'extérieur - je me détruis. Mon amour vit indépendamment de ta tyrannie, sans explications, sans explications. Tyrannie !, quel mot stupide - et si juste en même temps. Nous vivons enfermés dans une prison, l'Univers infini mais odieux. Des faits d'origine inconnue pèsent sur notre volonté et nous soumettent. Mais mon amour fermente et me produit une ivresse qui me consume au milieu de tortures étranges et je relève la tête au-dessus de la mer des difficultés et de la médiocrité pour t'aimer souverainement comme je t'aimais hier, comme je t'aime aujourd'hui, comme je t'aimerai toujours, même après notre mort.
Nahui Olin.

Extrait du livre Gentes profanas en el convento. Editorial Botas, Mexique 1950.

Le divan des trahisons n'a pas de place pour celui qui aime vraiment. L'histoire d'*Eugène et Pierre* est arrivée à sa fin. Le divan des trahisons et des rancunes n'a pas de place pour deux, il n'y a de place que pour une âme pieuse sans conditions. Pour vivre une

passion, il n'y a pas besoin de voyages de fantaisie ou coûteux, il suffit de déchirer le cœur sans crainte de mourir, voilà comment nos noms ont été écrits pour l'avenir dans le livre précédent.

En mai mille neuf cent vingt-six, j'ai écrit le récit de mon voyage à Nautla, Veracruz, pour le journal El Automóvil de México. En compagnie d'Antonio Garduño et d'Enrique Bert, je ferai une séance photo en maillot de bain. À l'époque, les plages de Veracruz étaient les plus visitées :

Comme convenu, de très bonne heure, l'enthousiaste excursionniste M. Enrique Bert est passé me chercher à mon domicile. Il conduisait une magnifique voiture "Templar", peu connue parmi nous, puisqu'il n'en existe que trois dans cette capitale. À bord de cette rutilante automobile se trouvait le célèbre photographe Antonio Garduño, parfaitement équipé d'appareils et de plaques pour capturer graphiquement tout ce qui attirerait notre attention. Installée à ma place, nous avons démarré avec la joie inscrite sur nos visages.

La matinée était claire, le beau soleil des hauteurs resplendissant de tout son éclat. Distraits par une conversation continue et joyeuse, nous avons réalisé le temps écoulé en arrivant à Puebla, que nous avons rapidement quittée en direction de San

Marcos. Dans ce village, nous avons passé la nuit, bien que très inconfortablement, et dès l'aube, nous avons repris la route parcourant des chemins arides et poussiéreux et traversant des villages dont la désolation et l'abandon ont attristé nos âmes.

À Perote, nous avons fait une halte imposée par la nécessité de reprendre des forces. Nous avons mal mangé et rapidement, car le froid ambiant nous gênait beaucoup, poursuivant ainsi l'itinéraire tracé à l'avance.

Garduño commençait à s'ennuyer de son inactivité, car tout ce que nous avions parcouru ne présentait que des paysages d'une vulgarité désespérante, le pire étant qu'à notre passage par Altotonga et d'autres villages vraiment charmants, nous avons été surpris par une épaisse brume et la nuit, qui a couvert de son manteau noir les beaux recoins de ces contours poétiques.

Grâce à la compétence de Bert, nous avons évité les dangers de ces routes, pleines de virages et de nids-de-poule, et au bord desquelles se trouvaient des ravins terrifiants. Heureusement, nous sommes arrivés sans encombre à Teziutlán, une importante localité nichée en pleine montagne, offrant aux touristes des charmes naturels indescriptibles. Nous avons été accueillis par M. Guerrero, un important industriel possédant de magnifiques

ateliers typographiques et qui, avec le propriétaire terrien M. Zorrilla, a réalisé la belle route reliant cette région à Nautla.

Teziutlán dispose de bons hôtels, ce qui nous a permis de nous reposer et de dormir parfaitement. Très tôt, nous avons quitté nos lits confortables, Garduño se préparant à capturer des images des paysages enchanteurs de cette pittoresque chaîne de montagnes entourant la localité, et Bert à inspecter sa voiture, la préparant pour le départ immédiat.

Avant la fin de la matinée, nous nous sommes retrouvés pour continuer le voyage, impatients de profiter des sensations que cette région privilégiée offre aux touristes, et contrariés par la crainte que les vacances de la Semaine Sainte, si limitées, ne nous laissent pas le temps nécessaire pour accomplir notre programme.

Nous avons quitté Teziutlán pour descendre en quête de la mer. Nous avons traversé le pont de Conoquico et traversé des forêts merveilleuses. Nous avons traversé des endroits d'une beauté incroyable pour ceux qui n'ont pas la chance de les contempler. Et j'ai pensé à Zola, à Victor Hugo, et à Pereda, invoquant leurs esprits pour qu'ils éclairent le mien lorsque le moment viendra de donner forme à ces notes.

Une cabane en roseaux semblables au bambou nous a fait remarquer que nous changions de paysage et d'ambiance. Le paysage a pris une autre couleur, dominée par celle de fleurs rouges étranges.

Peu après, nous entrions dans Tlapacoya, un village aux rues accidentées et aux maisons pittoresques par la multitude de couleurs ornant leurs façades et toits. La petite place de ce village a l'attrait d'être entourée d'orangers en fleur.

Nous avons passé trois heures à Tlapacoya. Là, nous avons fait connaissance avec Rosendo Montenegro, d'origine italienne, un curieux exemple d'aventurier qui, dans la lutte pour la vie, entreprend tout et exécute tout, sans qu'aucun obstacle ne puisse résister à son intelligence éveillée et à son activité sans borne. Aujourd'hui, il travaille avec M. Plata, trafiquant de glace et d'autres choses. Ils furent nos invités pour déjeuner du "bobo" (poisson), et une fanfare de jazz, appartenant à M. Plata, a égayé l'événement, qui s'est avéré tout simplement charmant.

Montenegro et Plata, à bord d'un camion Reo, propriété de ce dernier, se sont joints à notre excursion, qui a repris peu après le repas. Dans le camion était installée la fanfare de jazz, dont les joyeux airs se sont fait entendre dans toute la région boisée que nous traversions. Sûrement les bêtes qui la peuplaient ont dû être

surprises de voir quelqu'un oser troubler ce silence, profané seulement par leurs hurlements ou par le murmure mélodieux de la brise.

Soudain, nous avons aperçu des petites tours, des maisons blanches aux toits bas, des lumières jaunes et une petite place avec sa fontaine centrale d'eau cristalline. C'était Martínez de la Torre, où nous avons dîné, improvisé un cabaret avec notre jazz et passé la nuit à somnoler, parfois dans notre voiture.

Avant que les rayons du soleil ne déchirent les ténèbres, nous avons entamé la marche aux accords du jazz qui, naturellement, nous a joué les "mañanitas". En traversant des mangroves et des caféiers, nous avons été surpris par le lever du roi des astres, en arrivant au Salto del Tigre. À l'entrée de Los Mangos, nous avons rencontré un groupe d'étudiants en médecine, dont l'Overland était embourbé. Les étudiants n'avaient pas mangé depuis environ vingt-quatre heures, se trouvant perdus et effrayés. Après les avoir aidés, nous avons traversé les savanes du Pital, où nous avons dansé le Charleston ; nous avons traversé la colonie française, bien entretenue, où nous avons vu des maisons charmantes, des jardins, etc., et une génération qui dénonçait clairement le passage des Français lors de l'Intervention. Ces yeux bleus et ce teint rosé ne démentaient pas leur origine.

Nous avons traversé Nautla, et à San Rafael, nous avons mangé, toujours animés par le jazz. Puis, nous avons suivi le cours d'une rivière qui s'élargissait jusqu'à atteindre Chumanco où, avec une largeur de cent cinquante mètres, elle se jette dans la mer. Là, ils ont installé les tentes que les hommes occupaient, me laissant la voiture comme maison.

C'est là que Garduño s'est livré à un travail fiévreux, étant moi le personnage principal des motifs qui ont servi à impressionner ses plaques, comme on peut le voir dans les gravures qui apparaissent.

Le lendemain, nous avons commencé le retour, sans autre nouveauté que d'avoir notre voiture coincée au milieu du Pital, me voyant dans l'obligation de marcher à pied environ dix-huit kilomètres, accompagnée.

De retour à Teziutlán, nous avons reposé un jour et ramené la voiture à Perote, où j'ai quitté mes compagnons Garduño et Bert pour prendre le train qui m'a conduit à Mexico, retrouvant le prosaïsme de la vie citadine. –

Parmi les trois frères Garduño, Alberto, Antonio et Alfonso - élèves distingués de l'Académie de San Carlos - Antonio était le plus connu pour son travail de photojournaliste pendant la

Révolution mexicaine. Avant le déclenchement de la guerre, il avait fondé la Société des Photographes de Presse en mil neuf cent onze. Grâce à son travail, il était ami avec plusieurs personnages importants, dont mon père. La confiance en lui en tant qu'ancien ami de la famille et son professionnalisme m'ont donné la liberté de me dévoiler nue, sans préjugés ni hypocrisies.

Contrairement à Edward Weston - qui s'était concentré sur la capture de ma passion et de ma folie - Antonio comprenait que l'une des parties de mon corps que j'aimais le plus était mes hanches. Mon art était ma sensualité, ma sexualité, la texture de mes seins fermes et ronds.

L'une des photos les plus connues de ce voyage est celle où je suis nue, debout sur une petite colline avec le corps arqué, regardant vers la caméra.

L'année suivante, en mil neuf cent vingt-sept, à l'âge de trente-quatre ans, j'ai fait une exposition sur le toit de ma maison avec cette collection de nus. À cet événement ont assisté le Secrétaire à l'Éducation Manuel Puig Casauranc, Manuel Álvarez Bravo, Ignacio Rosas, Armando García Núñez, Dolores Olmedo et d'autres invités.

Un modèle n'exprime rien sinon sous la direction du photographe ; sous la vision d'Antonio Garduño, je pouvais être la mer, être l'écume, être vert-bleu, le vent.

Il y en a eu qui se sont scandalisés de mon corps, mais au final, ces jugements ont été oubliés car mon nom est resté inscrit.

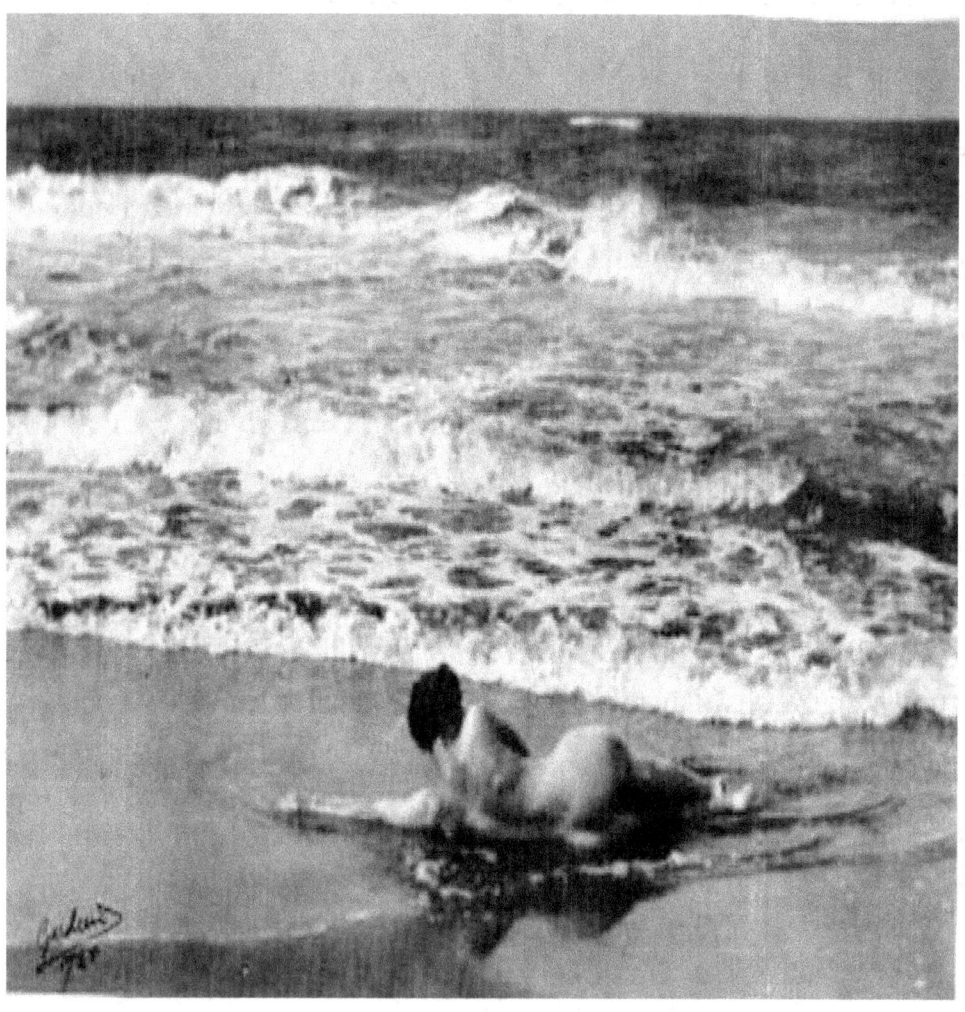

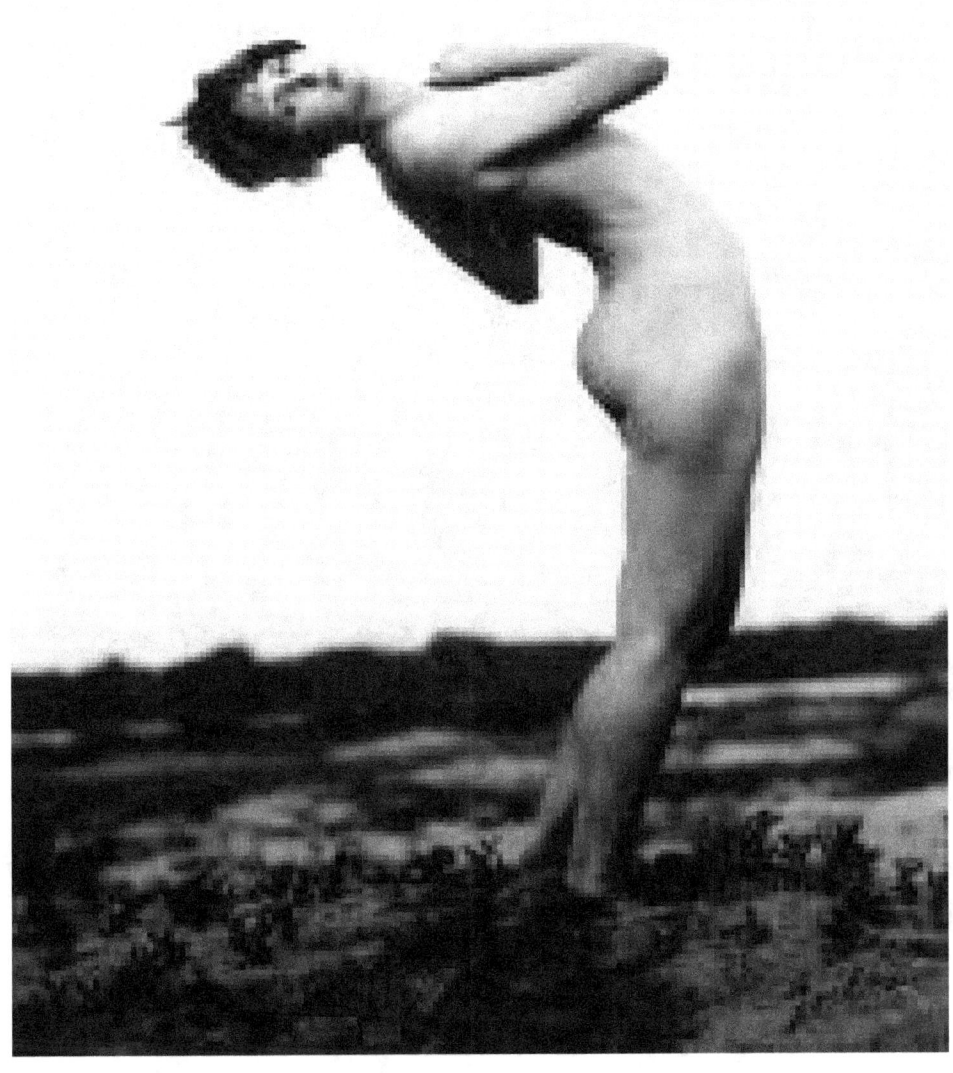

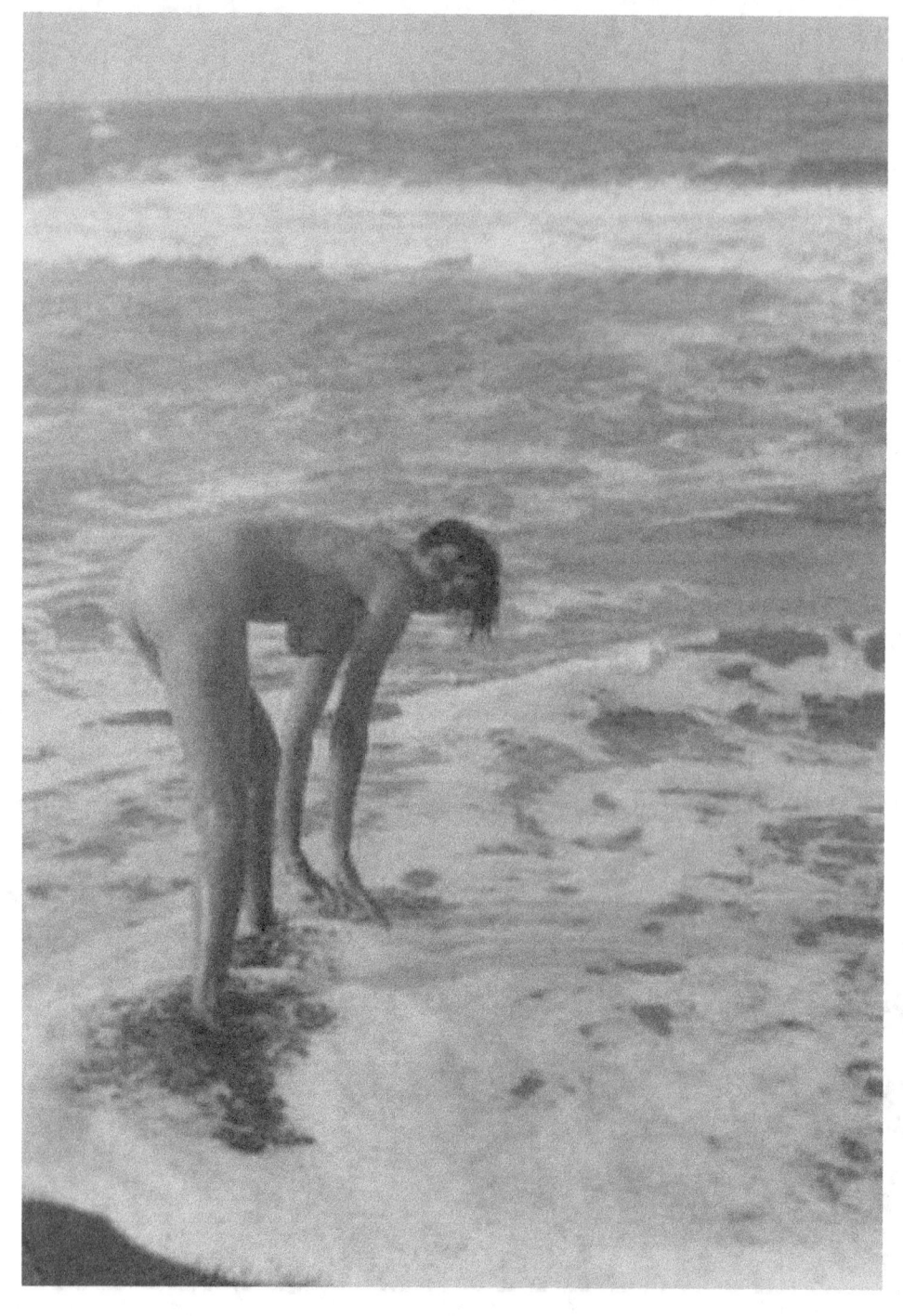

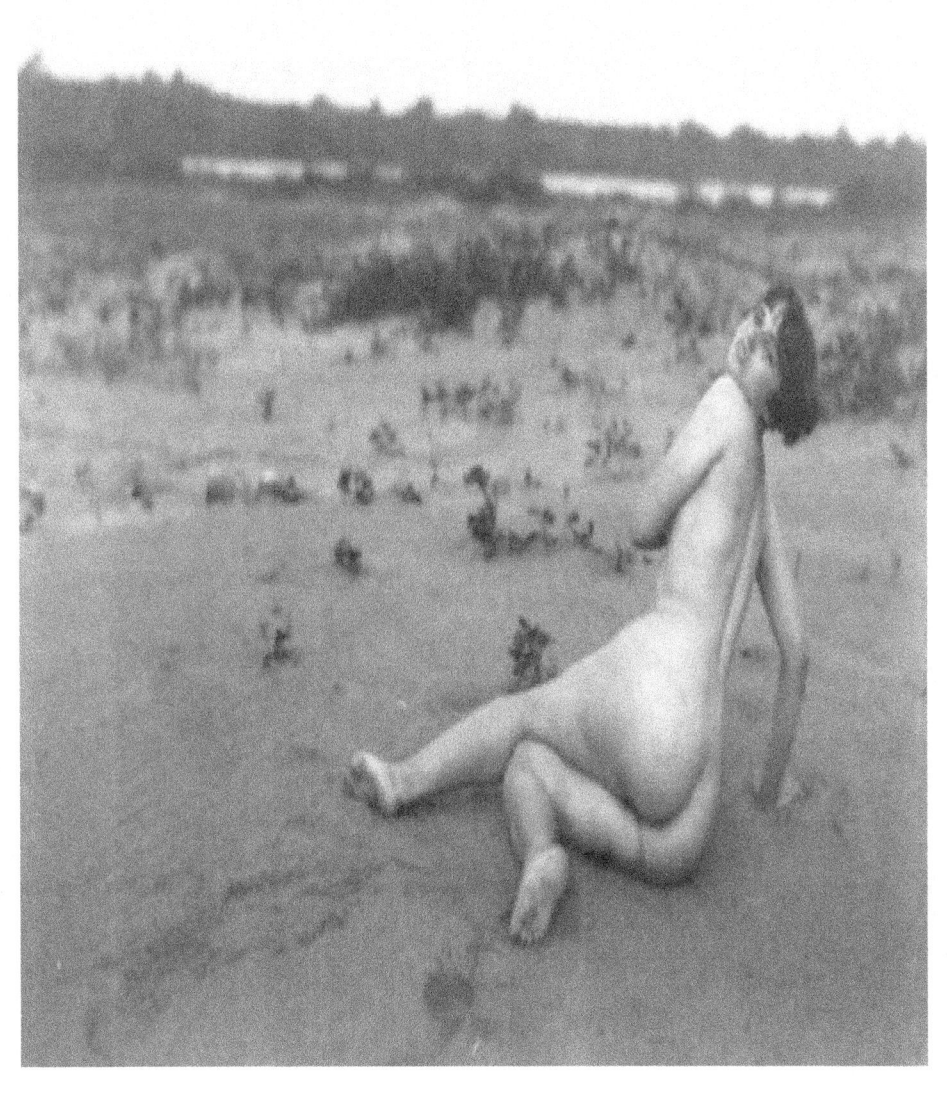

Cette année-là, j'ai également publié le livre *Nahui Olin*, où j'exprime la force que possède chaque femme depuis son intimité ; la beauté comme partie de son but et de son existence, en dehors des standards esthétiques médiocres de la mode.

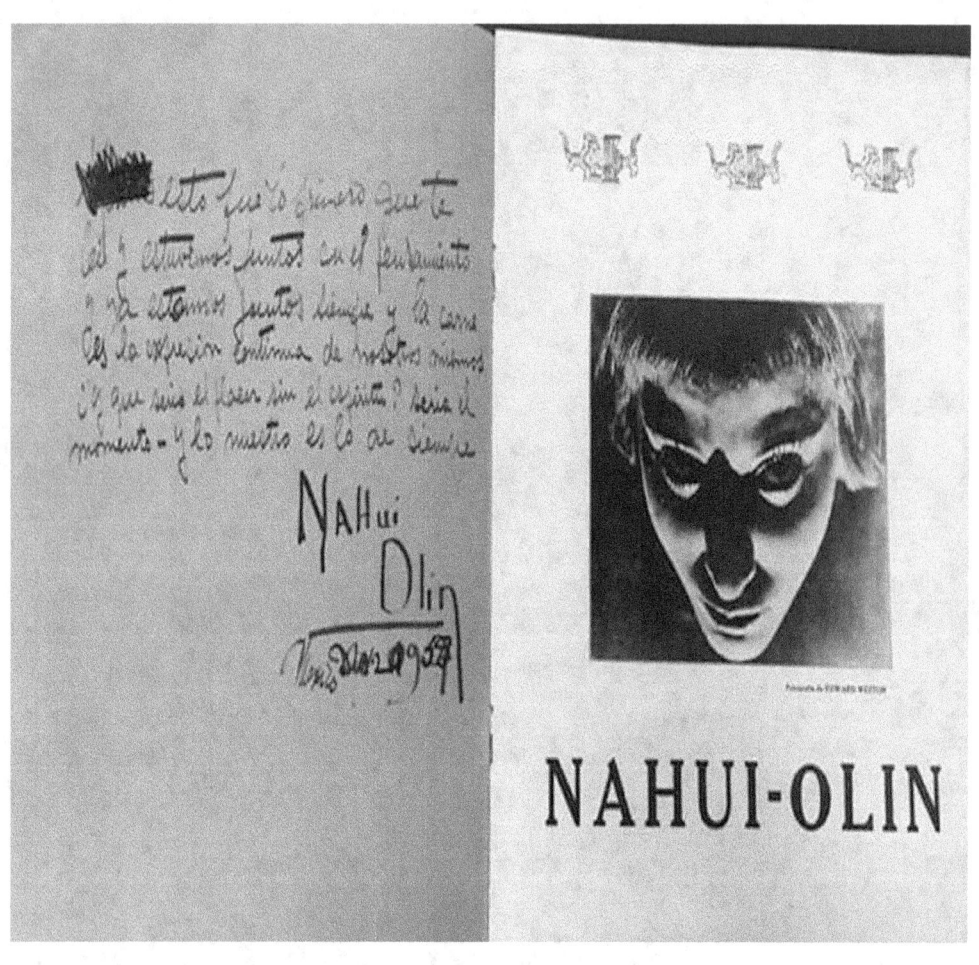

À cette époque, j'aurais une brève relation avec Matías Santoyo, acteur, caricaturiste et représentant cinématographique qui voulait faire de moi une star de Hollywood. La Metro Goldwyn Mayer, par l'intermédiaire du réalisateur Fred Niblo, me fit des essais en tant que mannequin et Rex Ingram m'invita à tourner un film, mais les producteurs et moi n'arrivâmes jamais à un accord parce qu'ils voulaient faire de moi un symbole sexuel et moi je voulais transmettre un nu en dehors des paradigmes et des stéréotypes commerciaux.

Comme si cela ne suffisait pas, Matías Santoyo était plus intéressé par son prestige que par mon amour, c'est pourquoi, en mil neuf cent vingt-huit, je l'ai abandonné et je suis retournée une fois de plus au Mexique.

Nahui Olin et le docteur Atl, caricature attribuée à Matías Santoyo

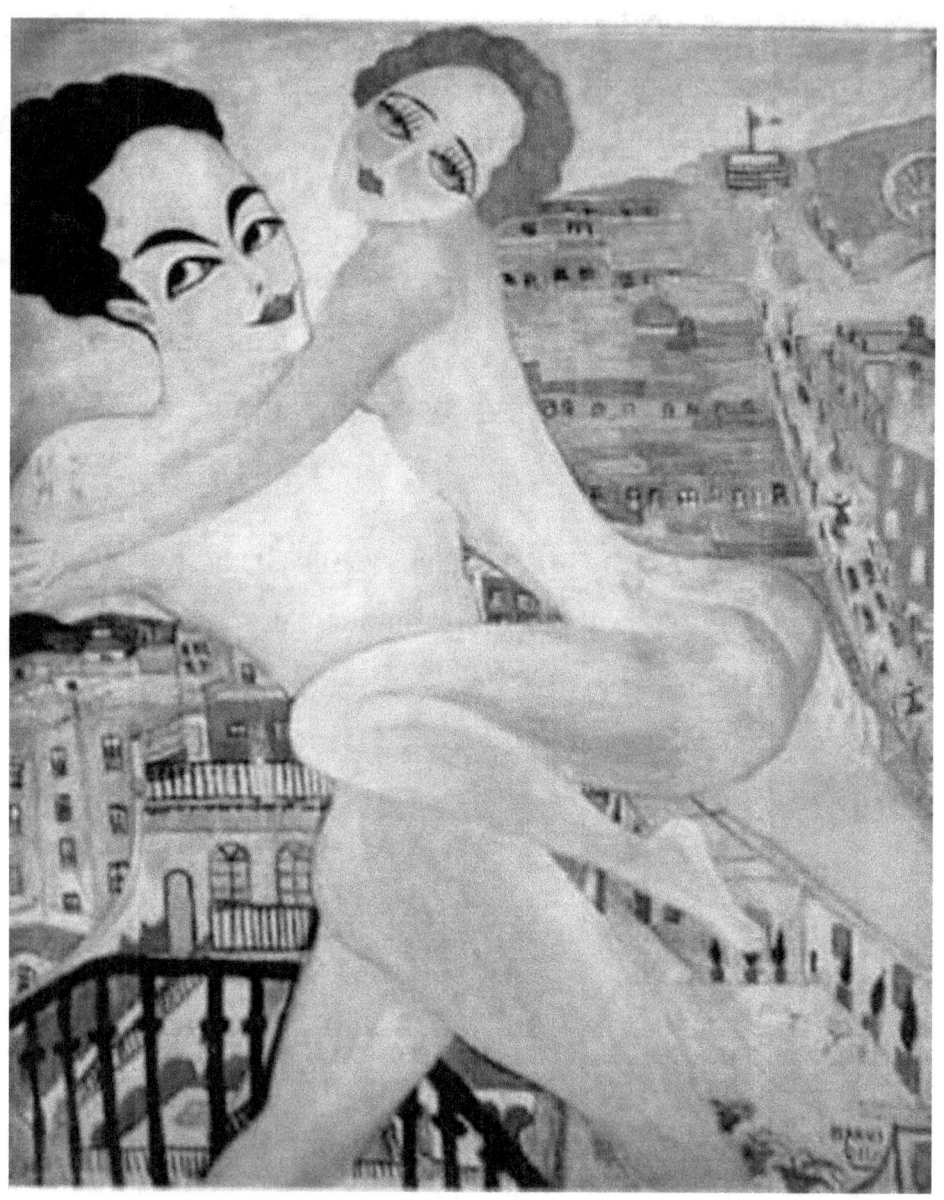

Nahui Olin et Matías Santoyo. Autoportrait

En mil neuf cent vingt-neuf, Diego Rivera a terminé de peindre l'épopée historique de notre pays au Palais National. Dans cette fresque, perdus dans l'océan d'une multitude, mes yeux vert-mer seraient peints sous l'ombre d'un petit chapeau ; cette même année, il se marierait avec sa nouvelle muse, Frida Kahlo.

Des amants fugaces allèrent et vinrent ; parmi eux, Adolfo. Un excellent danseur avec qui j'ai parcouru toutes les salles de bal de la ville de Mexico. Sur les plages d'Acapulco, Guerrero, j'ai fait l'amour avec Lizardo. L'afflux touristique vers le port a considérablement augmenté depuis que le président, l'ingénieur Pascual Ortiz Rubio, a ordonné le pavage de la route Mexico-Acapulco en mil neuf cent trente. Il fallait entre cinq et six jours pour arriver au port, en passant la nuit à Taxco ou Chilpancingo, Guerrero. De cet amour, j'ai laissé un témoignage dans un autoportrait où se trouve l'histoire de ma brève passion avec ce jeune acapulquéen.

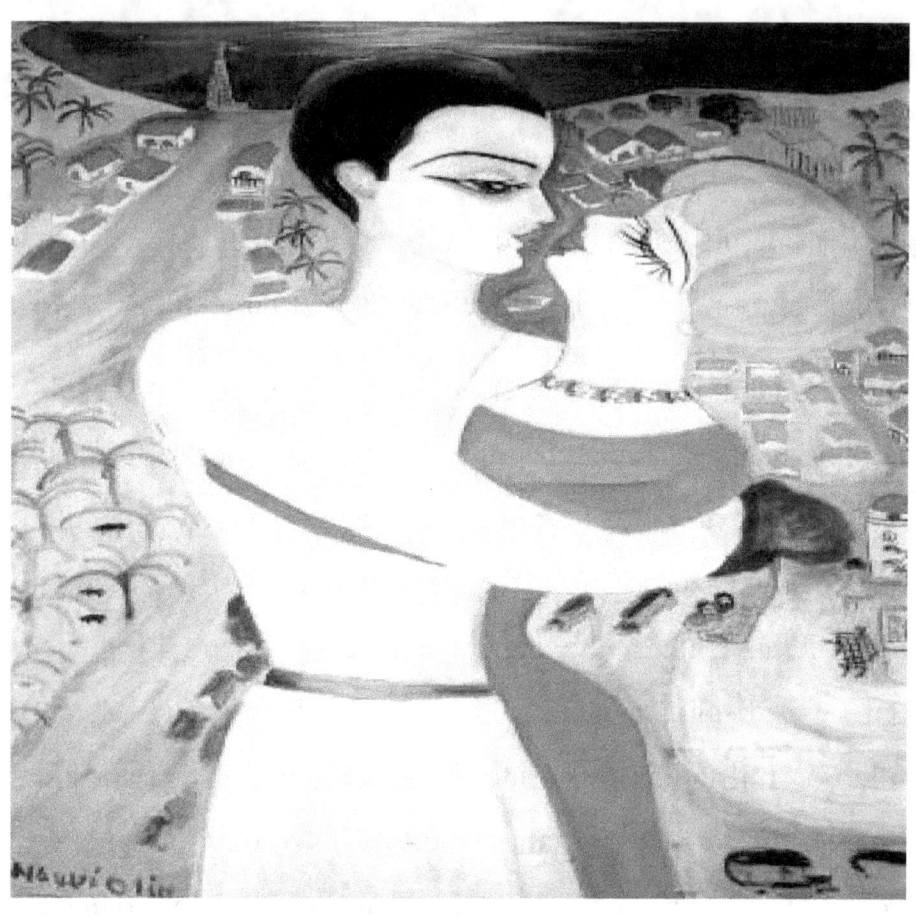

Nahui Olin et Lizardo à Acapulco

Des bateaux et des croisières arrivaient de New York ou San Francisco ; la Panama Pacific Lines a ouvert de nouvelles routes maritimes à travers le canal de Panama. Ils faisaient escale à Cuba, San Francisco et Acapulco. Après l'ouverture du port à l'embarquement et au débarquement, l'un des plus beaux chapitres de ma vie allait se produire. La mer m'a apporté un cadeau. La paix

que j'ai toujours cherchée, je l'ai trouvée avec le capitaine d'un navire de la Compagnie Transatlantique Espagnole, son nom : Eugenio Agacino.

En mil neuf cent trente-deux, à la demande de mes amis de Saint-Sébastien, j'ai visité l'Espagne à plusieurs reprises pour exposer mes peintures. Lors de l'un de ces voyages, le capitaine Agacino a menacé de couler le navire à moins que je ne lui donne un baiser. N'ayant pas d'autre choix que de sauver le navire, j'ai embrassé ses lèvres, ce qui a été écrit dans mon journal : *Ce jour-là, j'ai sauvé tout l'équipage.*

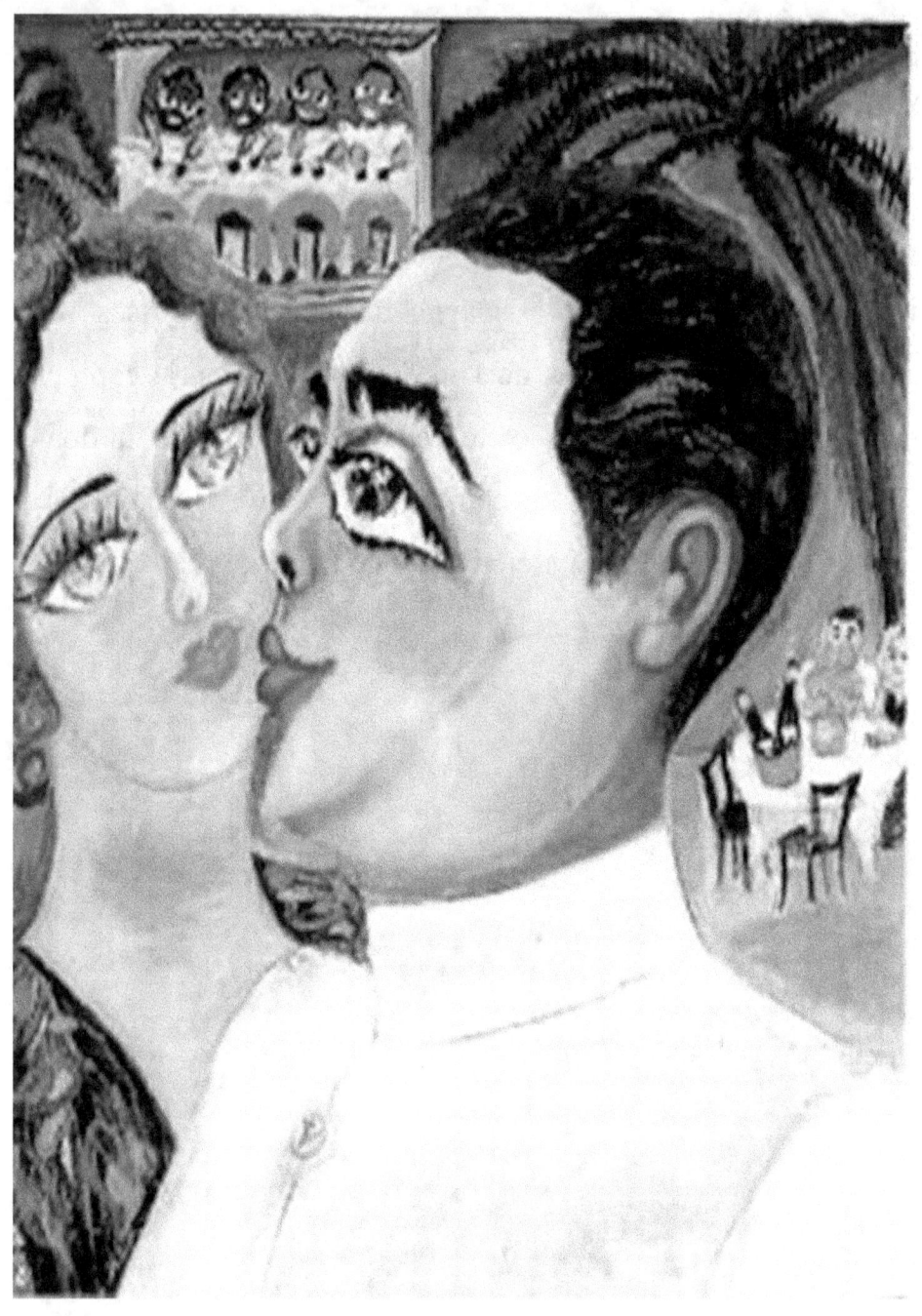

Nahui Olin et le capitaine Eugenio Agacino sur l'île de Cuba, 1932

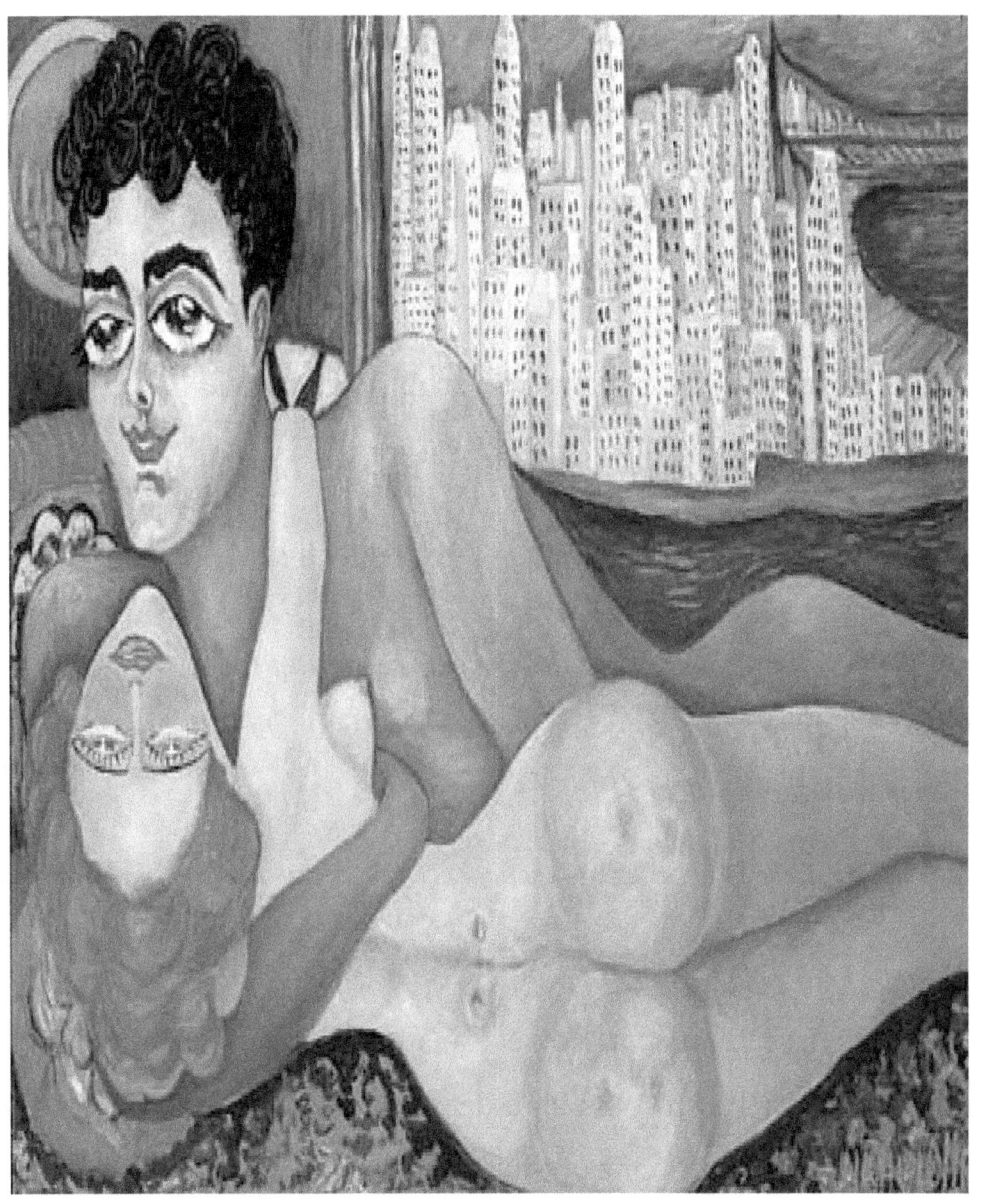

Nahui Olin et le capitaine Eugenio Agacino sur l'île de Manhattan, Nueva York

Et je me suis échouée de nouveau sur les récifs de l'amour. Avec mon capitaine, mon intimité fut à nouveau exposée à tous. J'ai fait mien son corps dans chaque port : Veracruz, Cuba, Manhattan, San Francisco et bien sûr la vieille France et l'Espagne. Mes peintures parlent de nous. Mais ce chapitre de ma vie fut de courte durée, car nos voyages prirent fin lorsque mon Eugenio mourut d'une intoxication en mil neuf cent trente-quatre.

Je veux mourir, il faut disparaître / quand vous n'êtes pas, fait pour vivre / où vous ne pouvez pas respirer / ne pas même ouvrir les ailes. **Nahui Olin**.

Extrait du livre Energia Cosmica, ecrit pour Nahui Olin. 1937

Je suis retournée à Mexico, abattue et seule. Sans argent et sans travail, j'ai eu recours à l'aide de José Vasconcelos, qui m'a obtenu une bourse comme productrice d'art à l'Institut National des Beaux-Arts ainsi qu'un poste pour enseigner la peinture dans une école primaire. J'ai participé avec mes tableaux à une petite exposition à l'Hôtel Regis.

En mil neuf cent trente-sept, j'ai publié mon livre *Energía Cósmica* qui a été influencé par Albert Einstein et sa nouvelle théorie de la relativité. La légendaire Editorial Botas, avec une préface de Leonor Gutiérrez, m'a soutenue pour sa publication.

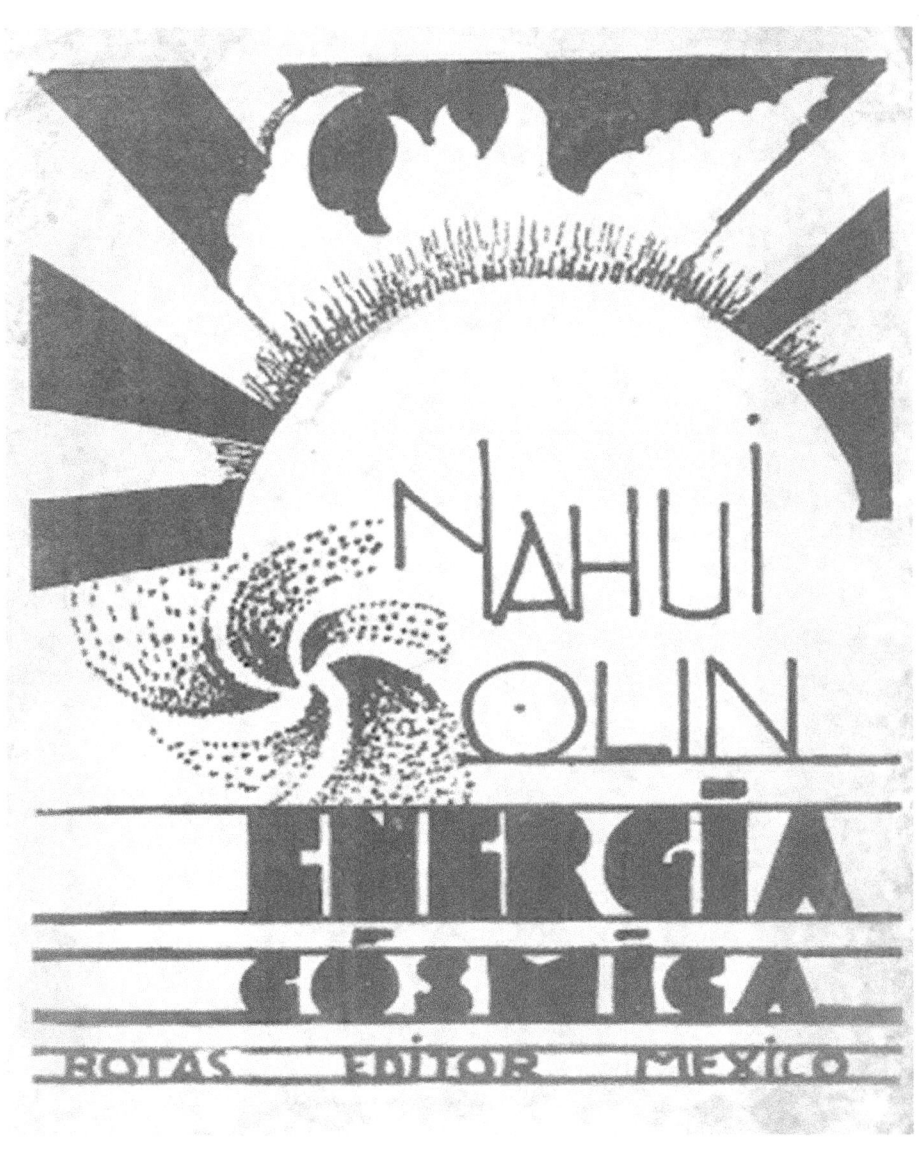

NAHUI OLIN

ENERGIA
COSMICA

BOTAS EDITOR MEXICO

NAHUI OLIN

Voici un extrait de mon travail :

Mon ambition n'est même pas d'être l'infini des infinis - il est construit de misères et d'ignominies, de bassesses et de vilenies, de chair pourrie, de chair torturée. Non, mon ambition trouve cette immensité trop petite pour être désirée par mon ambition suprême et extraordinaire, et mon cœur aurait besoin de pleurer, interminablement comme l'infini qui fait la misère pour faire évoluer sans cesse son énergie et encore plus.

Désirer être l'infini des infinis comme celui qui existe, cela vaut la peine de reconstruire une énergie barbare qui est monotone dans toutes ses évolutions et si vulgaire pour créer et pourrir les beautés de l'univers.

Non, mon ambition est supérieure à toute faiblesse et comme faiblesse sont les atomes qui forment l'infini des infinis. Non, mon imagination fantastique s'élève pour penser à l'incroyable création, en des perfections qui auront dans leurs infinies molécules un infini de beauté de merveille sans chair d'humanité et dans une évolution interminable, la nouvelle création existera sans retourner au passé de la pourriture, elle créera comme une atmosphère nouvelle et transformée jusqu'à l'éternité.

Cela peut être, cela apaisera un peu mon ambition folle et ma grandeur embellissante, mais rien n'aura été dit sur un désir qui est toujours plus merveilleux et monstrueux. -

Et je reviens à mon propre infini et je me dis ceci :

Je n'ambitionne pas, même si l'infini est fait de misère et mon cœur pleurerait jusqu'à se dessécher.

L'invention que l'impatience de ma satisfaction m'exige est longue à chercher, mais pas impossible, et scientifiquement, positivement, je veux une transformation matérielle.

Mais ma sensibilité a bu, a sucé les douleurs qui forment l'infini et j'ai parlé à l'Univers non désespéré, mais écrasé sous une apparence de résignation qui est l'impuissance, je lui ai parlé de le venger - et craignant la compréhension d'une totalité de douleur, je comprends de quoi la douleur s'accroche et la qualité de l'infini commence à être une lumière pour découvrir le pourquoi de ce nous qui m'intrigue, pour cette fois je crois que l'énergie inconnue qui meut tout s'est trompée en me créant, parce que tout semble être endormi dans la soumission, sauf moi qui ne cesse de penser aussi immensément que l'infini pourrait l'être et qui veut trouver un moyen de devenir plus forte dans ma chair que toute force entraînante dans son mouvement formidable, parce que nous ne

sommes rien d'autre que cela, nous sommes des atomes parfaitement équilibrés dans un simoun continu, sans atomes susceptibles de transformation et notre cœur qui est fait de grandeur, est devenu poussière d'un simoun maudit.

Inventer l'infini dans chaque atome et la perfection dans ses moindres de bonheur renouvelé de chose continuellement créée et l'humanité serait une divinité jamais fatiguée dans une éternité.

Mais mon esprit infatigable après des rêves créés, ne sera pas satisfait et trouvera limités les infinis illimités, puisqu'ils sont déjà taillés et faits et puisque tout doit être soumis à un mécanisme parfait ou imparfait, et mon ambition sera convertie en une machine mouvante, consciente ou inconsciente qui n'est pas mon ambition, mais plutôt une déception...

et mon intelligence fait des calculs tous les jours, mais des calculs sans chiffres, ce sont des logarithmes de réflexion. **Nahui Olin.**

Extrait du livre Energía Cósmica. Ecrit pour Nahui Olin. Editorial Botas 1937

L'une des dernières expositions de peinture à laquelle j'ai participé a eu lieu en mil neuf cent quarante-trois. À l'âge de

cinquante ans, j'ai exposé avec José Clemente Orozco et Pablo O'Higgins avec quatre tableaux au Palais des Beaux-Arts. En mil neuf cent quarante-sept, Diego Rivera peignit ma bien-aimée Alameda, la fresque Rêve d'un dimanche après-midi dans le parc Alameda où j'apparais dans la scène de la Décade Tragique avec mon père, le général Manuel Mondragón.

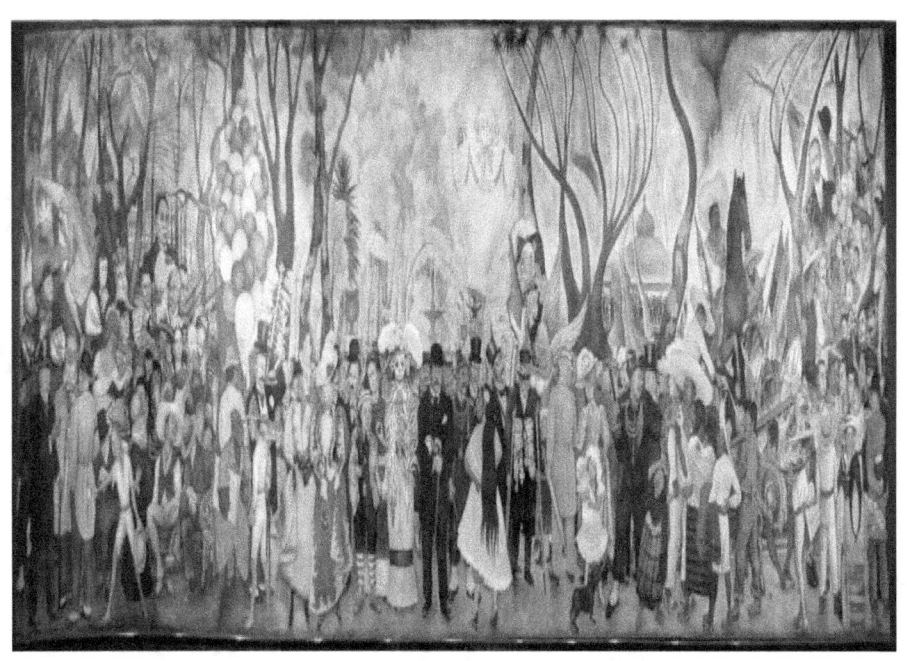

Rêve d'un dimanche après-midi dans le parc Alameda. Diego Rivera, 1947.

CHAPITRE IV
Le fantôme de la Rue Correo Mayor

Les mythes commencèrent à apparaître, me confondant avec quelqu'un appelé "Le Fantôme de Correo Mayor". Les rumeurs arrivèrent dans ma vie, lorsque ma peau se froissa, mon beau corps se remplit de graisse et de vieillesse. Trop de guerres au Mexique convulsèrent mon cœur, qui s'alourdit lentement de la société.

On inventa la légende que j'étais une ombre qui se promenait dans les rues de Correo Mayor dans la ville de Mexico. Ce qui est un mensonge, je ne me suis jamais prostituée. Les gens, les éternels juges qui soumirent ma vie, me traitèrent à nouveau de folle. De mon beau nom Nahui Olin, la société pourrie et médiocre du vingtième siècle.

Le Fantôme de Correo Mayor était une femme grande, mince, qui se prostituait dans cette zone la nuit, avec le visage peint en blanc. Ce n'était pas moi.

La dernière fresque dans laquelle Diego Rivera m'a représentée était celle du Théâtre des Insurgentes en mil neuf cent cinquante-trois ; là, je suis le soulagement qui donne à boire de l'eau à un des *zapatistas* blessé avec la tête bandée.

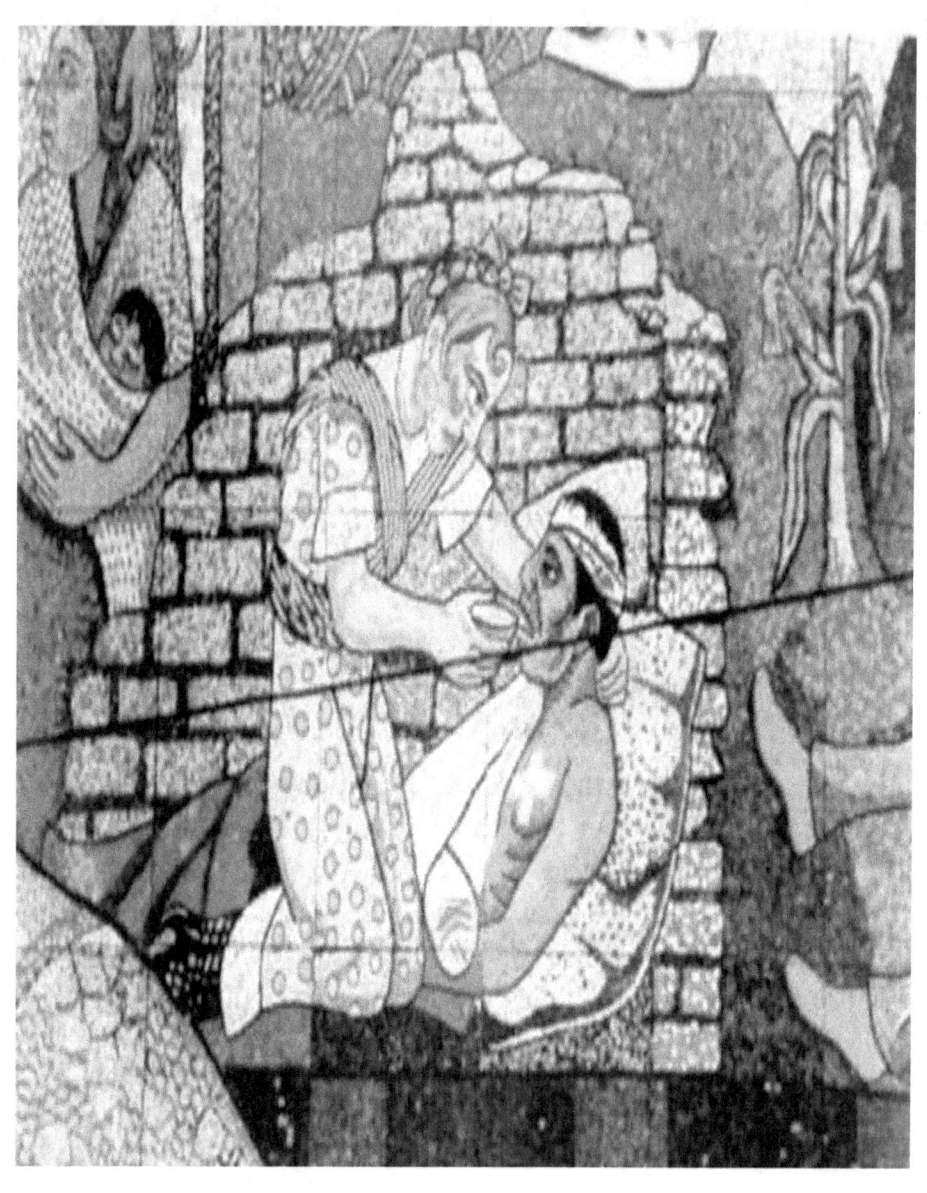

L'argent que je recevais de ma bourse aux Beaux-Arts, je l'utilisais pour trois choses : nourrir mes petits chats à l'Alameda, manger une fois par mois dans mon restaurant préféré du Casino Español et la passion que j'ai mentionnée au début de mon histoire : le cinéma, surtout le cinéma français. Mon amour pour le cinéma a été cultivé par mon père, dans ces années où ma famille et moi vivions en France. De mil huit cent quatre-vingt-dix-sept à mil neuf cent cinq, mon père me tenait par la main dans le quartier aristocratique de *Neuilly* à Paris:

Au Cinéma

Au cinéma sur l'autre continent j'y allais avec papa. Je savais voir les films la nuit, dans l'obscurité du cinéma où papa était si content / c'est une heure d'amour très douce, folie, que berce et caresse la musique dans la nuit, dans l'obscurité du cinéma. **Nahui Olin.**

Extrait du livre Câlinement Je Suis Dedans

Les salles de cinéma où j'allais étaient l'Olympia, l'Odéon, le Majestic, le Metropolitan, l'Arcadia, l'Alameda, Del Prado ou Tacubaya, où j'admirais mon réalisateur préféré : Christian-Jaque. En mil neuf cent cinquante-six, *Nana* est sorti dans les salles de cinéma au Mexique. Une nouvelle version réalisée par Monsieur

Christian-Jaque. En apprenant cette bonne nouvelle, je me suis sentie très contente. C'est pourquoi, avec empressement, et avant de le voir, j'ai écrit une lettre en français à lui et à sa femme pour les féliciter tous deux pour leur travail. De nos missives, voici un extrait de cette correspondance :

Monsieur Christian-Jaque :

Calle 18 de la Asunción XVa.

Auteuil, Paris

Cher Monsieur,

Je viens de recevoir votre lettre du vingt septembre de cette année. Vous signalez votre retour en France. Je vous suis très reconnaissante de vos démarches pour éditer mes œuvres. Peu importe que les éditeurs exigent une grande part des frais d'édition. Je ne veux rien pour tous les frais que vous et les éditeurs engagez, je serais très contente de les avoir publiées, surtout celui de l'Énergie Cosmique en espagnol, traduit en français et d'éditer celui qui n'est pas de la poésie, peut-être plus commercial ; j'espère que vous aurez plus de chance, surtout en laissant tous les frais à leur charge.

Et vous, comme je vous envie de retourner dans votre chère France qui est ma véritable patrie. J'aurais aimé vous envoyer

quelques choses, mais en ce moment, j'ai été très occupée avec ma peinture, j'ai vendu plusieurs tableaux et je me prépare pour une exposition. Les nouveautés ici sur votre film Nana, depuis mercredi il est au cinéma Metropolitan et demain je pense le voir. Je vous dirai mon avis à ce sujet, cela doit être formidable. Les films qui viennent de passer au cinéma Paris, où vous êtes allé avec Madame Martine, votre épouse, ce film de Gérard Philipe et Michèle Morgan dans "Les grandes manœuvres" de René Clair a été un succès complet. Je l'ai vu à plusieurs reprises, c'est une œuvre très bien dialoguée, de magnifiques couleurs, une musique, en fin, le sujet a beaucoup plu à tout le monde. J'aimerais voir tourner un film avec Gérard Philipe et Martine Carol, elle n'a jamais travaillé avec lui, c'est un grand artiste qui ferait très bien avec Martine. Essayez de tourner un film, je suis sûre que le résultat serait merveilleux. Les films sont tous d'avant-garde.

Je serais très contente de vous revoir quand vous reviendrez au Mexique et de parler longuement de mes œuvres artistiques et de vous montrer mes tableaux dans cette maison, mais vous devez étudier un peu d'espagnol. Maintenant, mon frère qui est en France veut vendre sa maison très bon marché. Elle est à deux pas du bus.

Je garde un beau souvenir de vous deux. Surtout, vous êtes les seules personnes au monde qui m'ont parlé avec tant de

simplicité... de sincérité que je ressentais toujours parler avec mon cœur ouvert. Dites-moi si vous avez personnellement aimé mes livres. Je vous demande à vous et à Martine d'avoir la certitude de mes salutations les plus sincères, affectueuses et respectueuses. En plus de mon admiration pour l'artiste intelligente Martine et pour vous qui êtes un grand réalisateur de cœur sincère et noble, fraternel avec les artistes dans l'idée de les aider toujours. Je vous prie de me faire savoir (que vous soyez ici me fera grand plaisir) que vous m'informiez dès votre arrivée ici. Ce sera pour moi un grand plaisir.

Nahui Olin, María del Carmen Mondragón

J'étais très excitée de voir l'adaptation de Nana, de mon réalisateur préféré. Les deux versions précédentes, la première en mil neuf cent vingt-six, réalisée par Jean Renoir et avec Catherine Hessling en tête d'affiche, une version muette, sous-titrée, en noir et blanc. La deuxième était réalisée par Celestino Gorostiza, interprétée par Lupe Vélez, un film qui s'est avéré être un échec à cause de la pauvre performance qu'elle y a donnée.

Un autre de mes cinéastes préférés était aussi Fred Niblo, réalisateur de Sex (1922), Blood and Sand (1922), Camille (1927), The Two Lovers (1928).

Le quinze août de mil neuf cent soixante-quatre, je suis apparue rayonnante et éblouissante au Palais des Beaux-Arts ; avec le voile du silence, j'ai étouffé les murmures de tous les présents jusqu'à atteindre le cadavre de mon vieux amant, le Docteur Atl.

Comme c'est souvent le cas pour ceux d'entre nous piégés dans cette dimension de l'espace-temps, les années ont emporté ces artistes de ma génération. Mes yeux verts ont progressivement disparu du tumulte quotidien. Ma beauté et ma renommée ont été oubliées.

 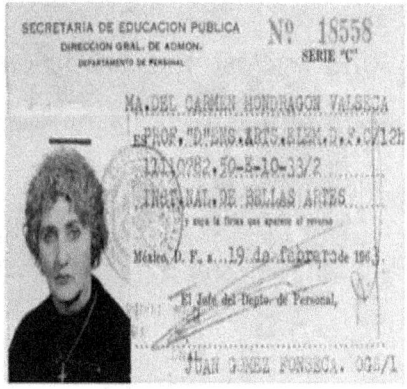

Les titres de Nahui Olin en tant que professeure d'arts, délivrés par la Secrétariat de l'Éducation du Mexique.

Un jour, alors que je regardais le soleil au milieu de mon Alameda, un poète m'a demandé : -Que fais-tu?-. Je lui ai répondu : -Je ramène à nouveau le soleil chez lui-. Son nom, Homero Aridjis. Il a été le dernier homme à connaître personnellement la petite fille nommée Carmen, celle qui est née marquée comme une

folle, par sa famille et son mari. Nahui Olin, l'artiste stigmatisée et nue qui peignait et écrivait. Le Fantôme de la Calle Correo, la vieille folle et sale, la dame aux chats.

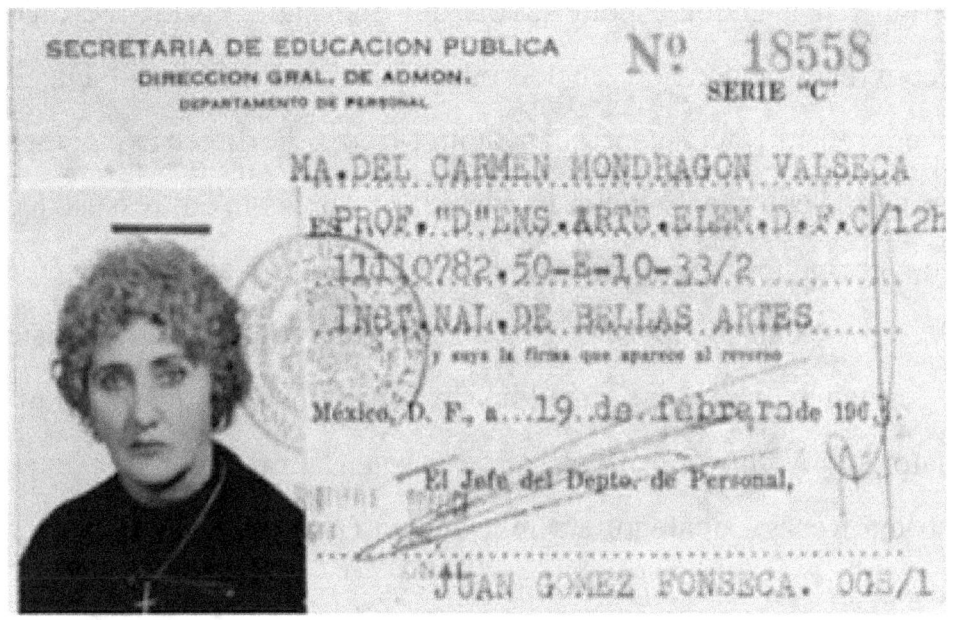

Les titres de Nahui Olin en tant que professeure d'arts, délivrés par la Secrétariat de l'Éducation du Mexique.

Le seul témoin de ma chute dans les escaliers de mon appartement était le soleil, quand je me suis cassé la clavicule.

J'ai passé mes derniers jours dans la même chambre que mon enfance. Le cycle de ma vie s'est fermé là où mes poèmes ont

commencé. Mes yeux vert de mer se sont fermés pour toujours, le vingt-trois janvier mil neuf cent soixante-dix-huit.

Quelques années plus tard, l'historien Tomás Zurián a trouvé une vieille photographie d'une étrange femme à la tête rasée. Intrigué, il a enquêté pour savoir qui elle était, jusqu'à ce qu'il découvre mon nom. Avec le soutien du Museo Estudio Diego Rivera, en mil neuf cent quatre-vingt-treize, la directrice Blanca Garduño, l'éditrice Angelita Fernández et Tomás m'ont ressuscitée à travers un catalogue photographique intitulé Nahui Olin, *Une femme des temps modernes*. Ensuite, Adriana Malvido, journaliste et écrivaine mexicaine, a publié en mil neuf cent quatre-vingt-quatorze : *Nahui Olin, la femme du soleil*. En deux mille onze, Patricia Rosas Lopátegui a publié *Nahui Olin, sans début ni fin : vie, œuvre et diverses inventions*.

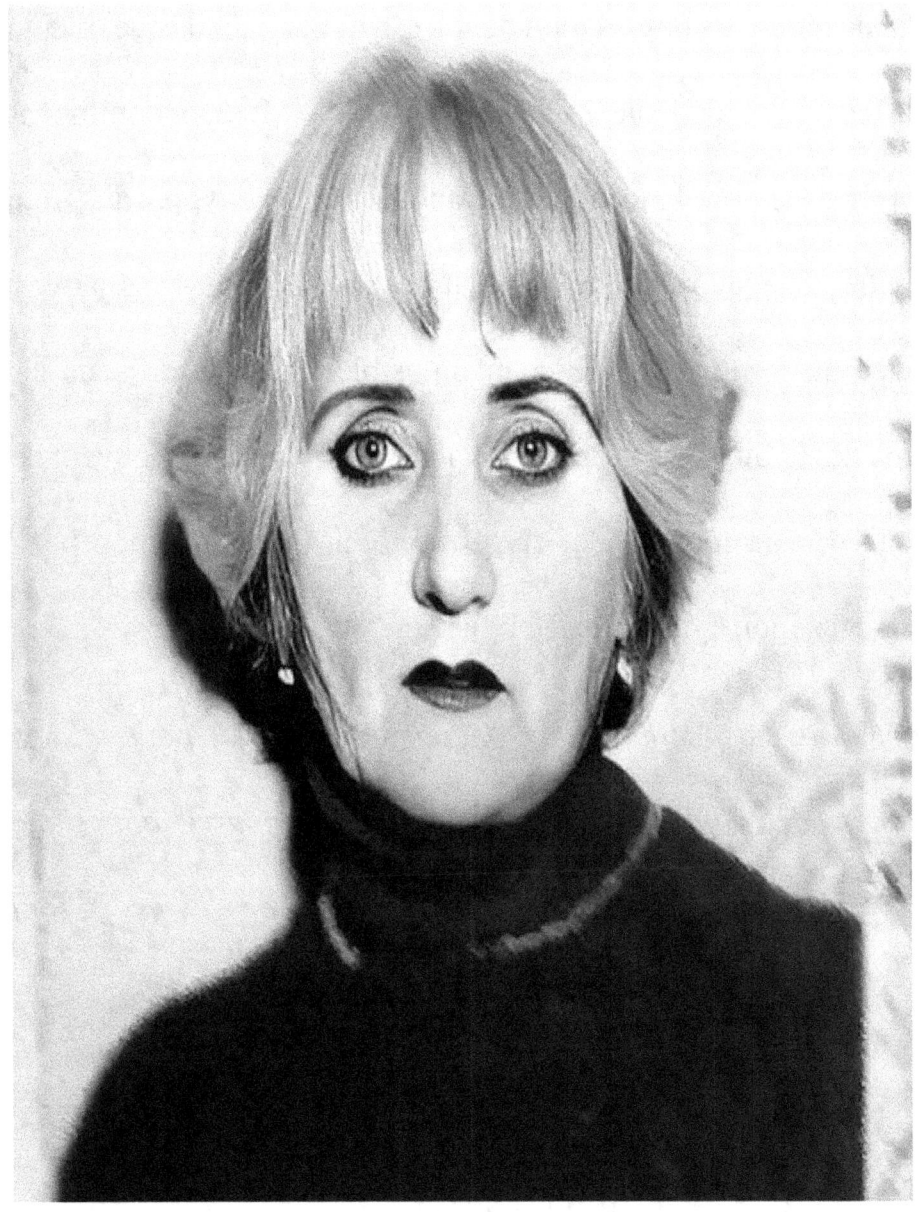

Maintenant que tu connais mon histoire, n'oublie jamais que, même si les couchers de soleil dans la Ville de Mexico continuent d'essayer d'éteindre l'incendie émeraude de mes yeux, je suis prête à renaître. Chaque rayon de soleil qui éclaire le vingt-trois janvier annonce ma venue. Me dénudant invisible à l'Alameda sous les regards des habitants, faisant l'amour sur la Terrasse du Couvent de la Merced, à la lumière des rues; me livrant enfant à mon beau destin, dans mon Collège de Religieuses.

J'étais indépendante pour ne pas permettre de pourrir sans me renouveler;aujourd'hui, indépendante, en pourrissant je me renouvelle pour vivre. Les vers ne me donneront pas de fin - ce sont les destructeurs grotesques. - **Nahui Olin**

Et toi, es-tu l'artiste de ta vie ?

FIN

NOTES D'EXPLICATION

1.- Révolution mexicaine. Conflit armé qui a débuté au Mexique le 20 novembre 1910.

2.- Plan de San Luis. Manifeste promulgué le 5 octobre 1910 par Francisco I. Madero, dirigeant du mouvement révolutionnaire mexicain et candidat à la présidence du Parti national anti-réélection.

3- Les Dix Tragiques Coup d'Etat militaire qui a eu lieu du 9 au 19 février 1913 pour renverser Francisco I. Madero de la présidence du Mexique.

4.- Élévations. Les civils armés qui ont combattu dans la révolution mexicaine.

5.- Pelones. Soldats du gouvernement mexicain pendant la révolution mexicaine.

6.- Homero Aridjis. Poète, romancier, activiste environnemental et diplomate mexicain.

7.- Mouvement culturel nationaliste. Créé par divers artistes mexicains après la révolution mexicaine.

8.- L'Alameda. Parc public du centre historique de Mexique et pour son antiquité 1592, est classé comme le plus ancien jardin public au Mexique et en Amérique

9.- Carranza. Venustiano Carranza Homme d'affaires politique, militaire et mexicain qui a participé à la deuxième étape de la révolution mexicaine en tant que premier chef de l'armée constitutionnelle.

10.- Académie de San Carlos. Bâtiment historique appartenant à l'Université nationale autonome du Mexique et qui abrite la Division des études supérieures de la Faculté des arts et du design de cette institution.

11.- Le couvent de La Merced. C'était l'un des couvents que l'ordre de Mercedaria a construit à Mexique pendant la période vice-royale.

12.- Pulquerias. Lieu où est vendue la boisson fermentée traditionnelle du Mexique, dont l'origine est préhispanique et qui est faite à partir de la fermentation du mucilage - populairement connu au Mexique comme aguamiel -, de l'agave ou du maguey.

BIBLIOGRAPHIE

-Les gens profanes dans le couvent. Dr Atl - Gerardo Murillo. Éditorial Botas, Mexique 1950

-Optique du cerveau: poèmes dynamiques. Nahui- Olin. Éditions modernes du Mexique 1922.

-Calinement je suis dedans. Nahui Olin (Carmen Mondragón). Mexique, Librería Guillot, 1923.

-Énergie cosmique Nahui Olin Éditorial Botas, Mexique. 1937

-Les arts populaires du Mexique. Dr Atl. 1921. Culture éditoriale.

-Le sens de soi: un essai sur le féminisme et la philosophie de la culture au Mexique. Rubí de María Gómez Campos. Pags 106-121 XXIème siècle. Les éditeurs, S.A. de C.V. en coédition avec l'Instituto Michoacano de la Mujer. 2004

-Nahui Ollin Peuplement ou victime. Beatriz Espejo Pages 38-43, Journal de l'Université du Mexique

-Nahui Olin Une femme des temps à voir? Alejandra Osorio Pages 131-148. Journal des sciences humaines: Tecnologico de Monterrey. Numéro 17, 2004

-Rencontre avec Nahui Olin, Aridjis, Homero, dans Memoranda, 23 mars-avril 1993, pp. 46-48.

-Les lettres de Nahui Olín. José Emilio Pacheco. Proceso Magazine, 27 février 1993.

-Lettre inédite: Nahui et Naná au Mexique. Felipe Sánchez Reyes. Pages 241-255. Thème et variations de la littérature.

-Entre la folie et la santé mentale. Maria José Castañeda. Site Web: www.masdmex.com. 06 janvier 2016.

-Nahui Olin Renata Ruiz Figueroa Blog du magazine Mula Blanca. 7 avril 2016.

-Les objets du désir: Edward Weston au Mexique. Rebeca Monroy Magazine Historias. Études historiques Institut national d'anthropologie et d'histoire. Pags. 79-86. Site Web: http://www.estudioshistoricos.inah.gob.mx/revistaHistorias/wp-content/uploads/historias_32_79-86.pdf

-Journal, El Machete numéro 7, 15 juin 1924. Fondo de Cultura Economica, 1996

-Excursion à Nautla. Nahui Olin Magazine L'automobile au Mexique. Mai 1926

-Nahui Olín dans un magazine automobile, avec des photos d'Antonio Garduño. Nautla, Veracruz. Jaime Coello Manuel. 9 mars 2011. Site Web: https: //jaimecoellomanuell.wordpress

www.ingramcontent.com/pod-product-compliance
Lightning Source LLC
Chambersburg PA
CBHW071833210526
45479CB00001B/113